SAN LORENZO ROME ITALY

A photographic trip to one of the ancient districts of the Eternal City

Photos by Guglielmo Enea

SAN LORENZO ROME ITALY

One of the characteristics of the San Lorenzo neighborhood in Rome is that, if you want, you can spend your whole life without ever leaving it. There is a great Polyclinic where you can be born, then still without need to move you can attend all levels of schools up to the University – La Sapienza is the largest university in Europe. If you get sick, here's the Polyclinic again. Do you want to embrace your military career? There are barracks, and if you want to go for a trip, Termini Station is just a few steps away. There is a cinema, there are places where you can drink, eat, listen to music of all kinds until the night goes by. There are artisan shops that produce everything, there are parks where to walk, an outdoor shopping mall, a paleo-christian Basilica that has named the neighborhood where to baptize, get married, celebrate funerals… And about this, in San Lorenzo there is the monumental cemetery of Verano, the most important in the city.

The images in this album are just a kind of visual notes, impressions collected over time that want to be a small tribute to the neighborhood I live in.

Guglielmo Enea

SAN LORENZO ROMA ITALIA

Una delle caratteristiche del quartiere di San Lorenzo a Roma è quella che, se vuoi, puoi trascorrerci la tua intera esistenza senza mai allontanartene. C'è un grandissimo Policlinico dove puoi nascere, puoi frequentare tutti i livelli scolastici fino all'Università - la Sapienza è la più grande Universtià d'Europa. Se ti ammali, c'è sempre il Policlinico, se vuoi abbracciare la carriera militare non mancano le caserme, e se vuoi partire la Stazione Termini è lì a due passi. C'è il cinema, ci sono locali dove si può bere, mangiare, ascoltare musica di ogni genere fino a notte fonda. Ci sono negozi artigiani che producono di tutto, ci sono giardini dove passeggiare, un mercatino all'aperto dove fare la spesa, una Basilica paleo cristiana che ha dato il nome al quartiere dove battezzarsi, sposarsi, celebrare funerali… E a proposito di questo, San Lorenzo ospita il monumentale cimitero del Verano, il più importante della città.

Le immagini contenute in questo album sono solo degli appunti visivi, suggestioni raccolte nel tempo che vogliono essere un piccolo omaggio al quartiere in cui vivo.

Guglielmo Enea

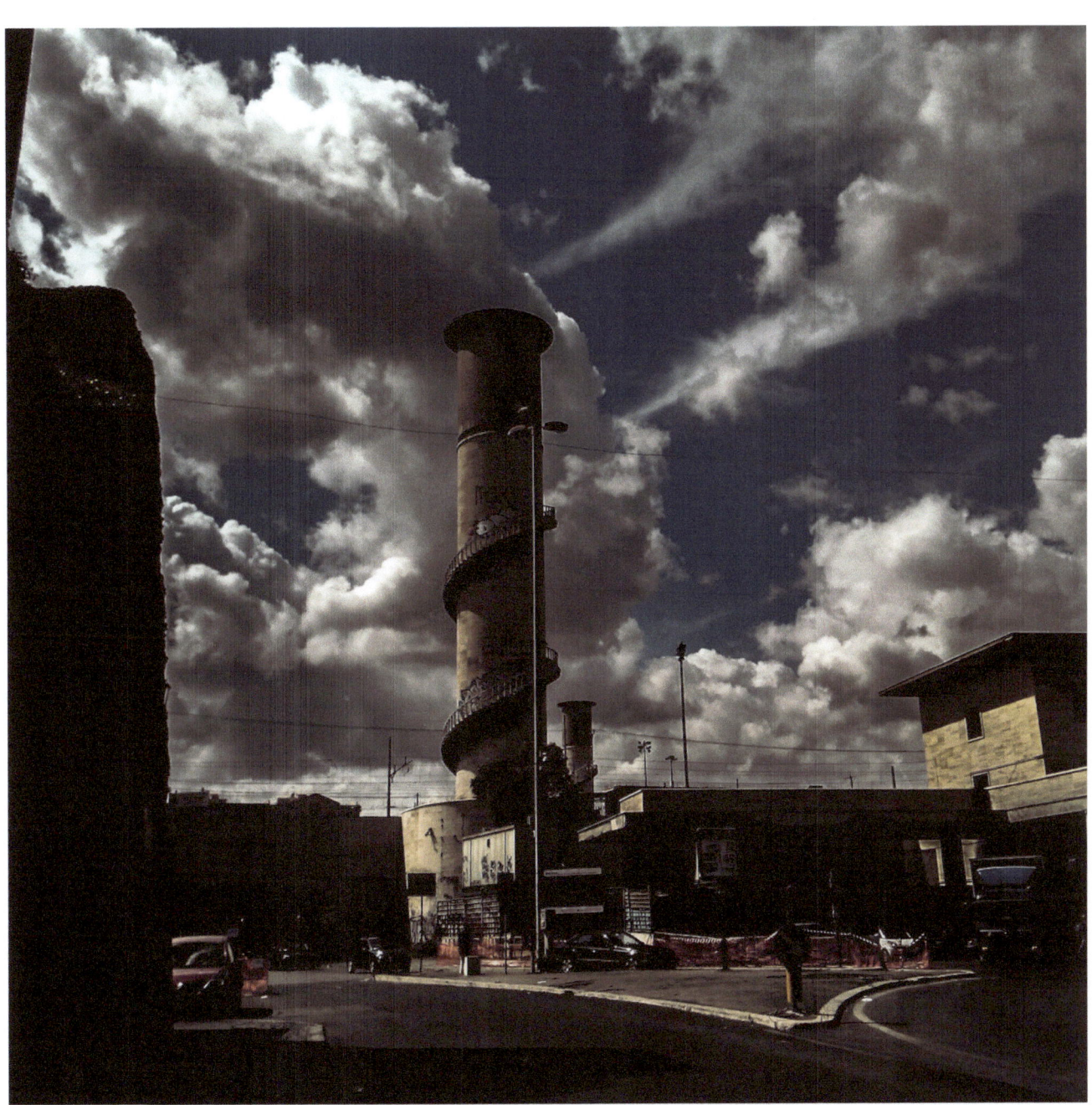

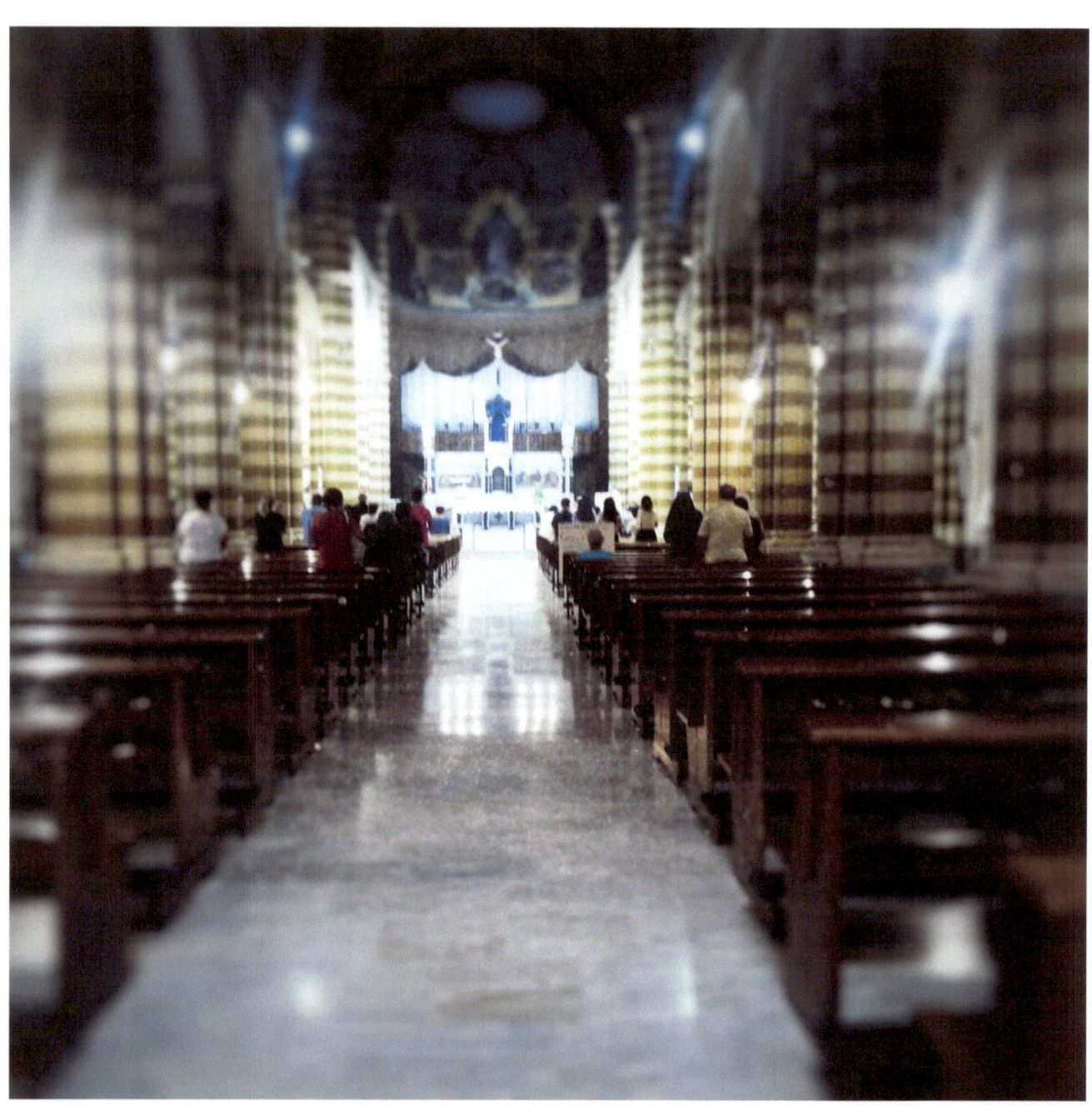

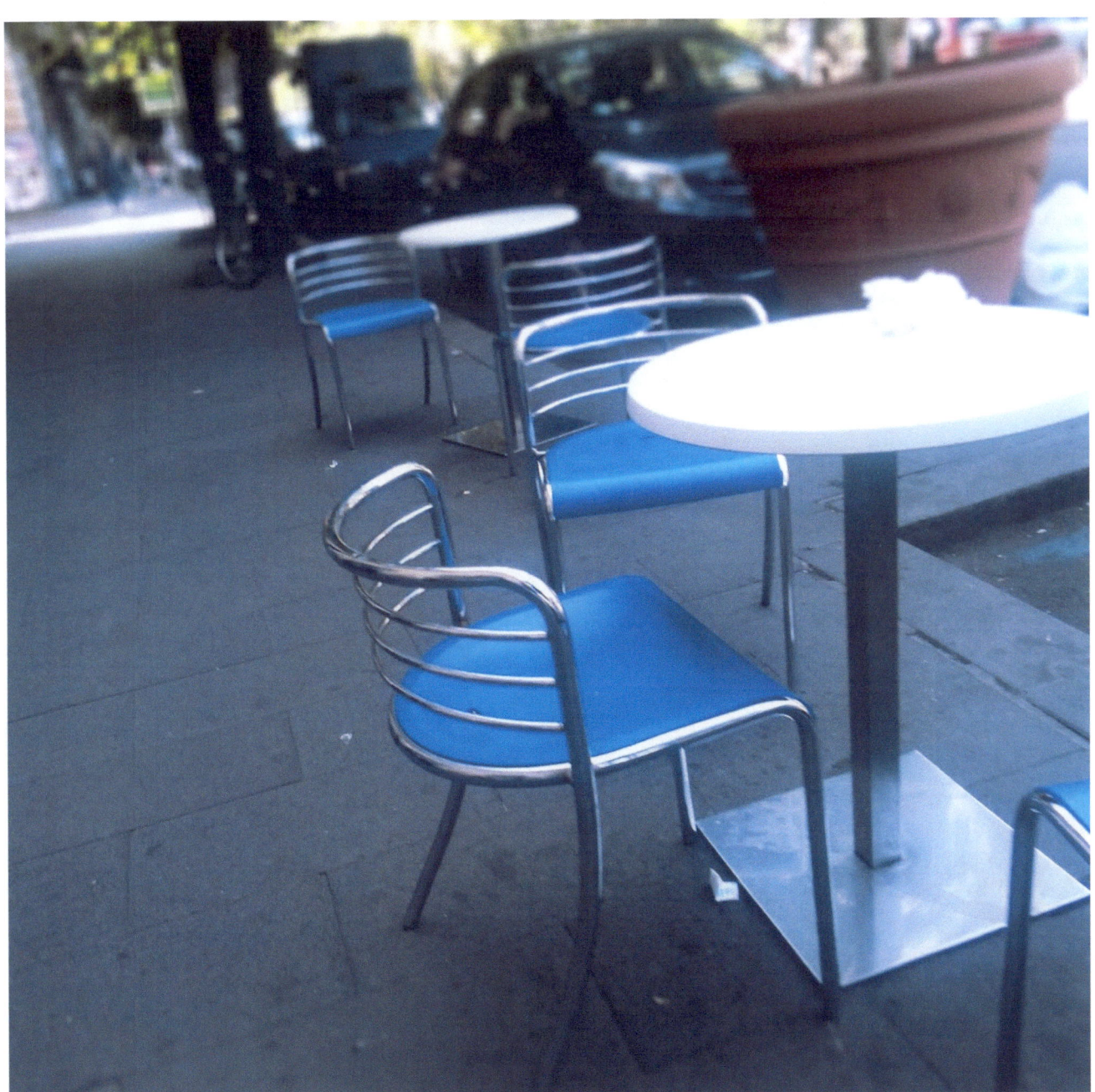

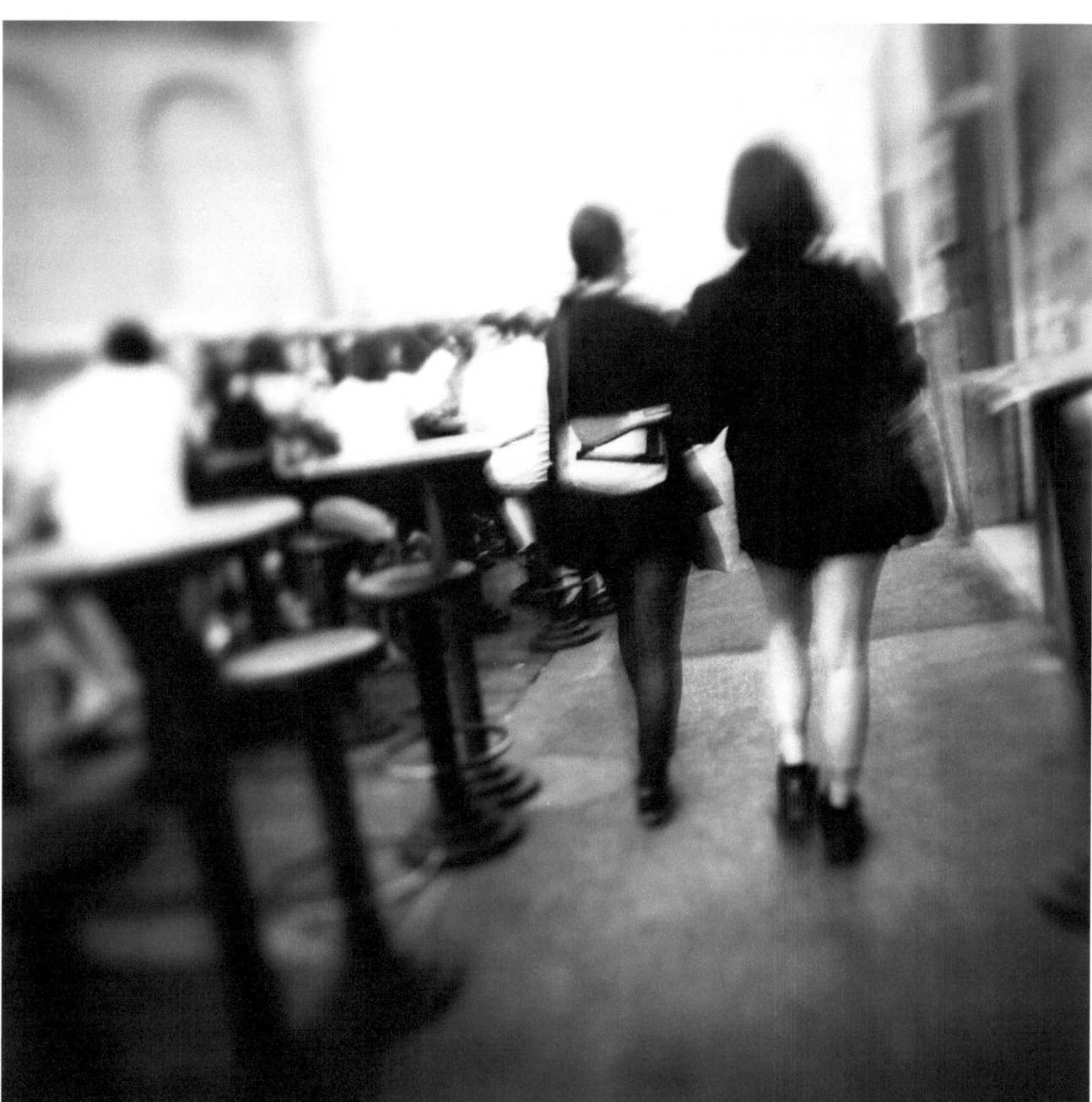

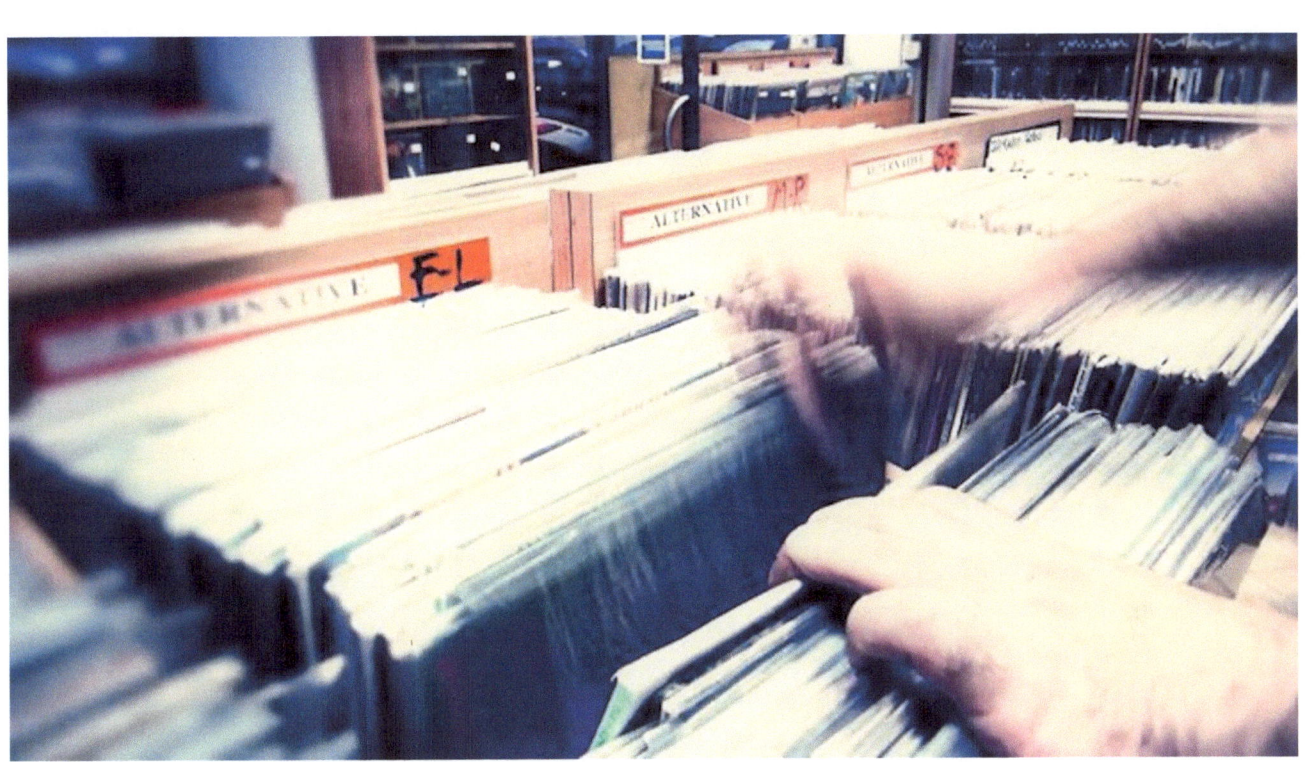

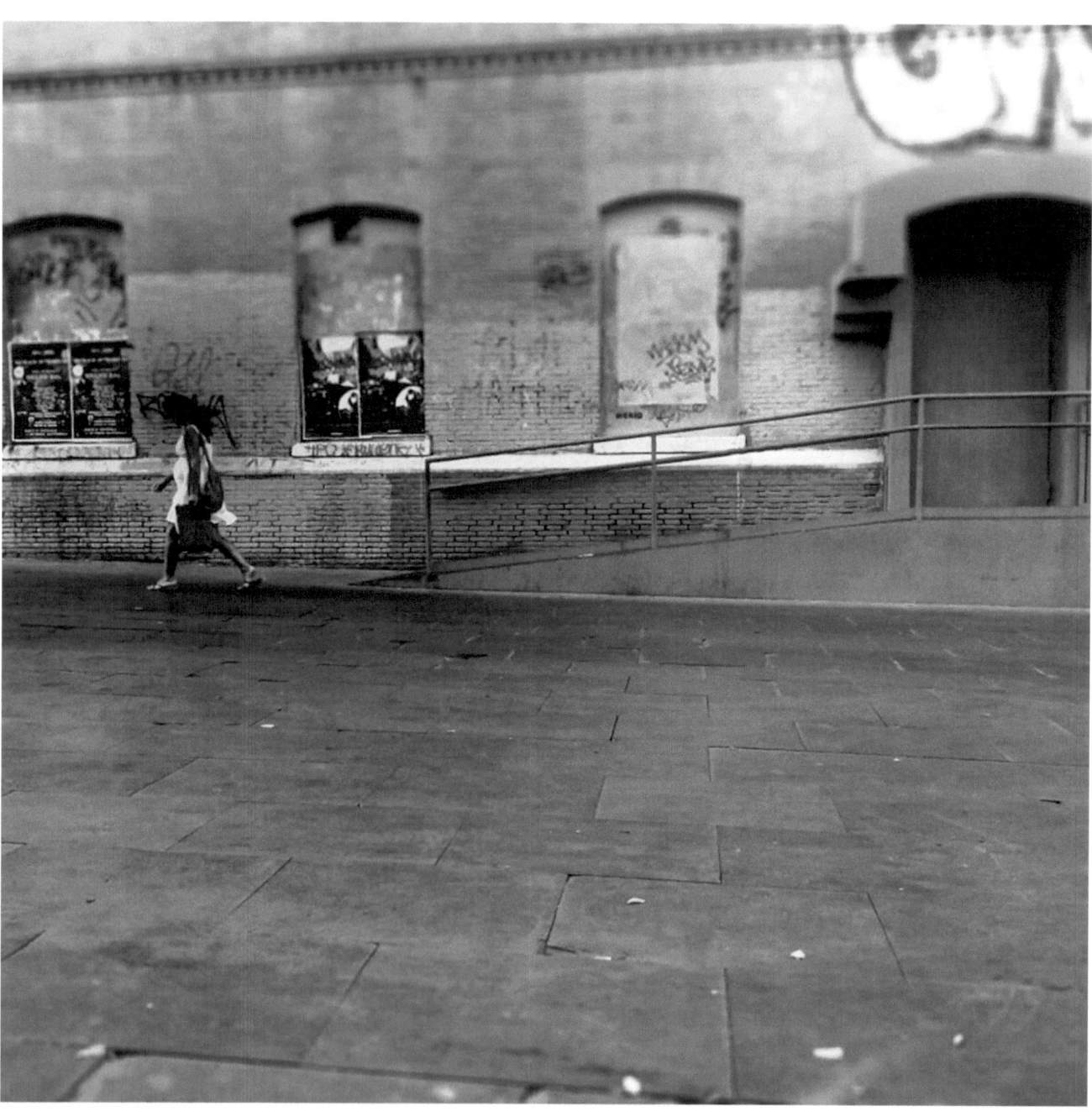

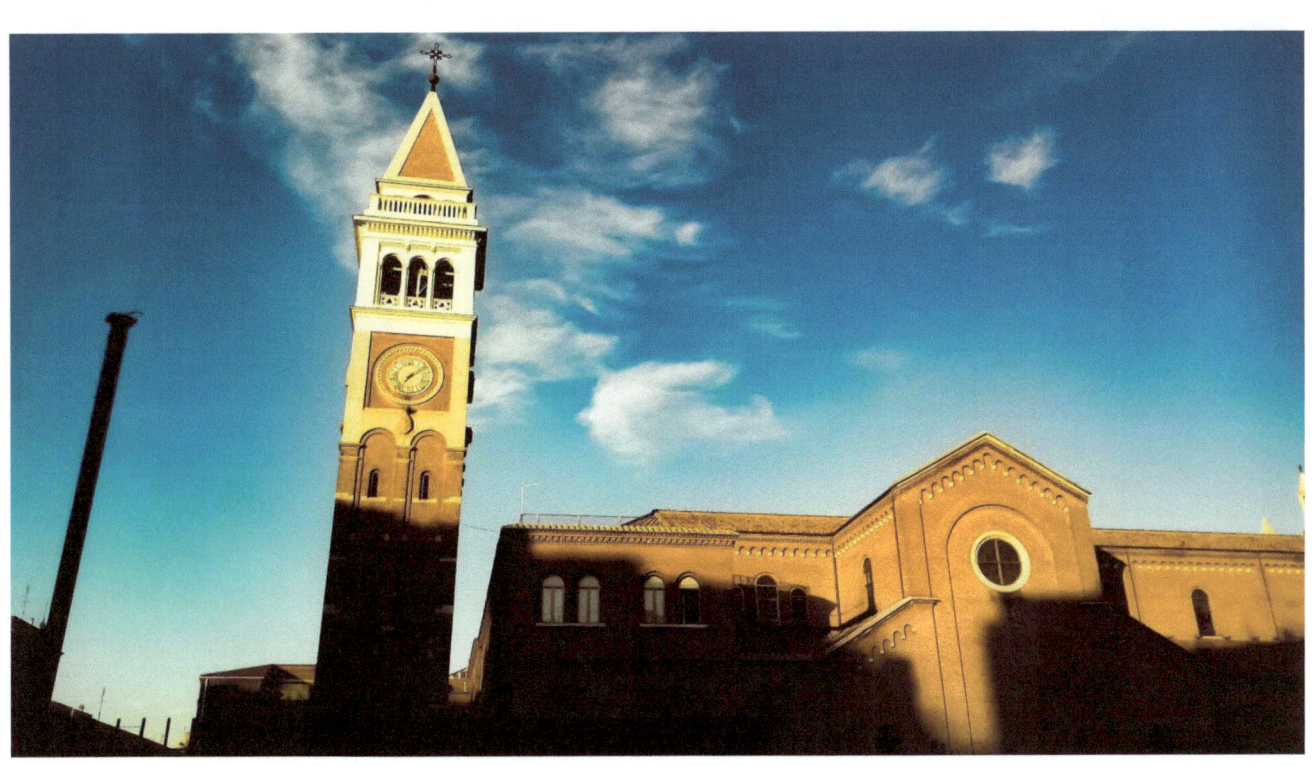

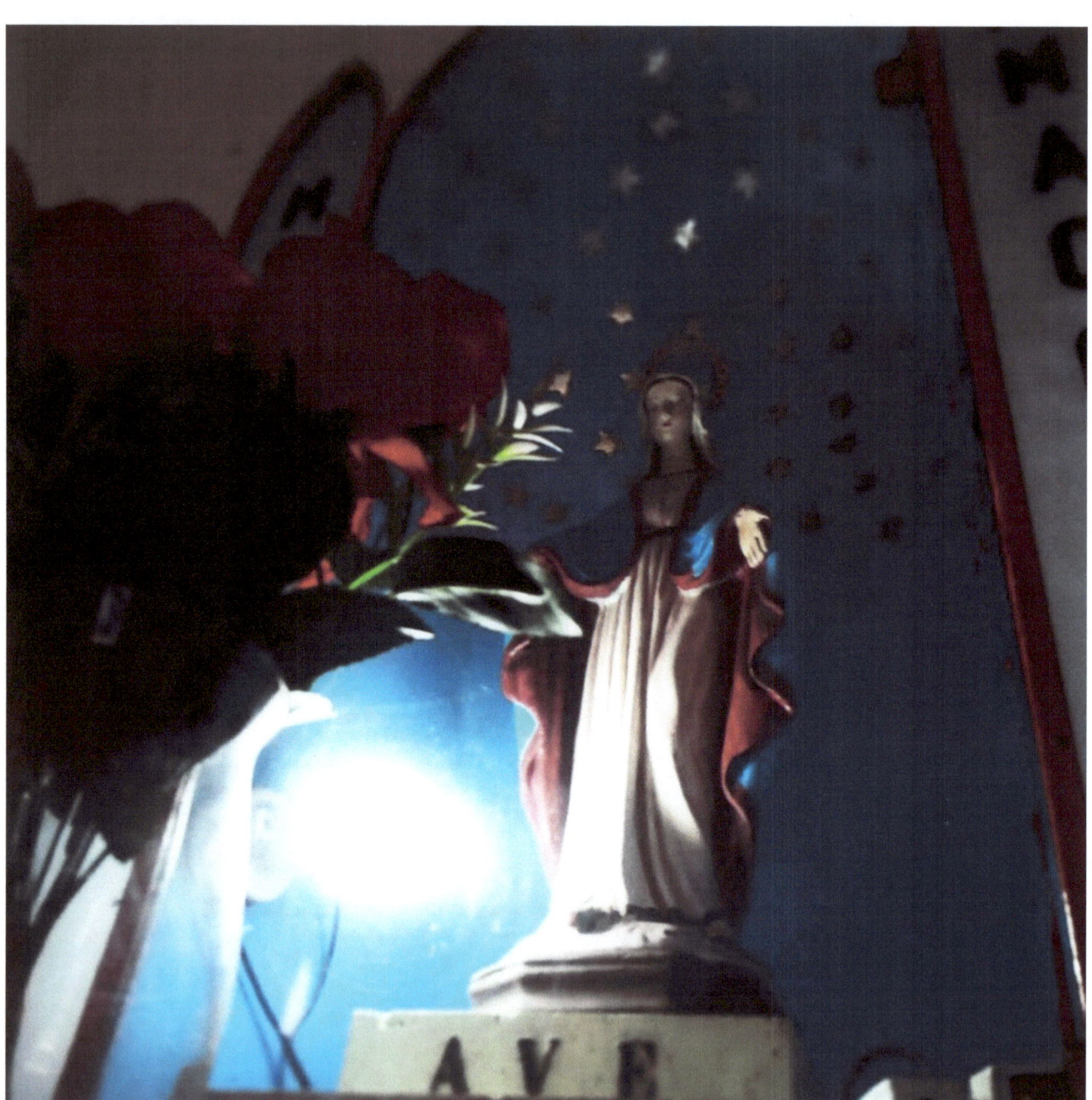

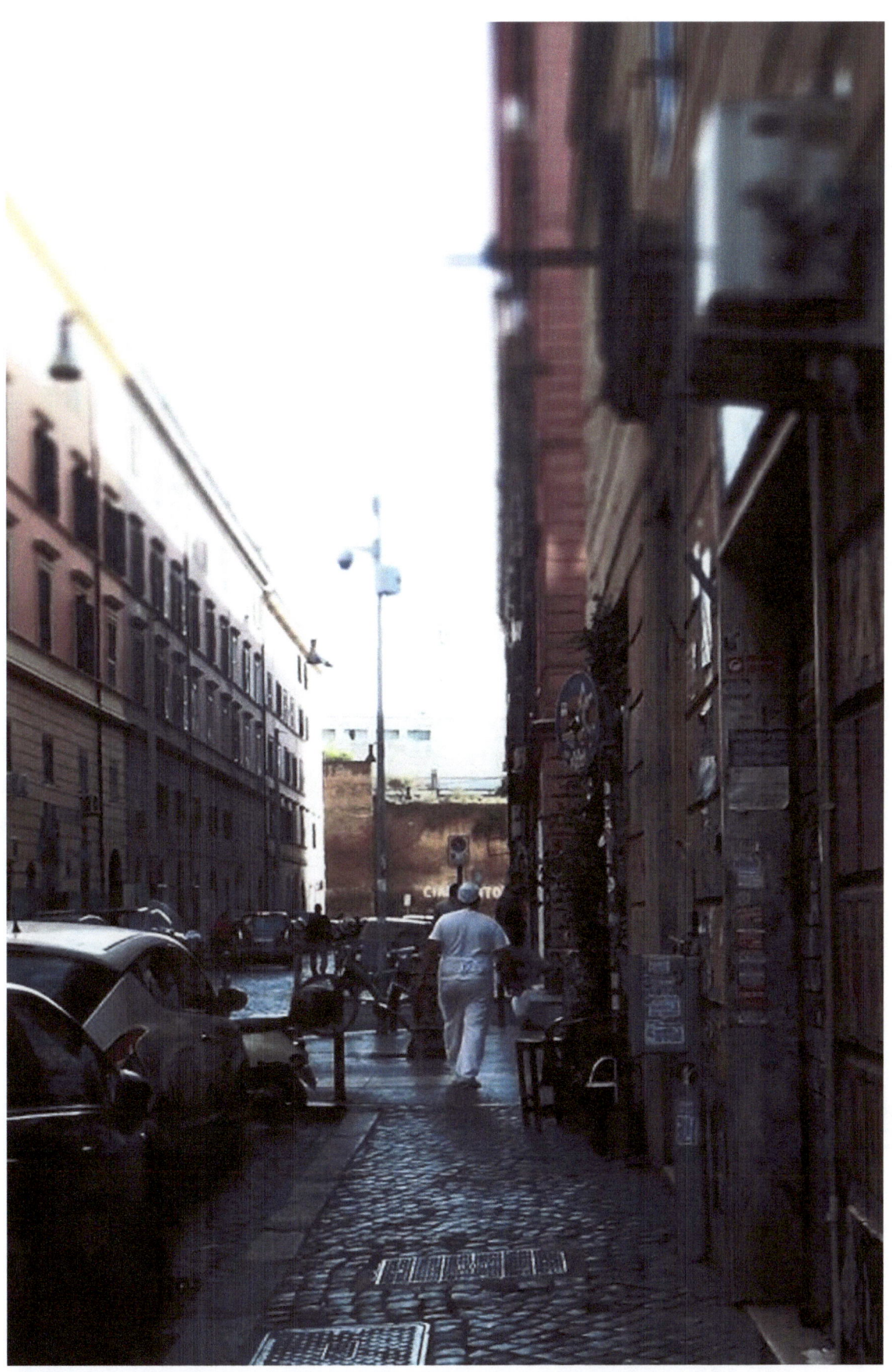

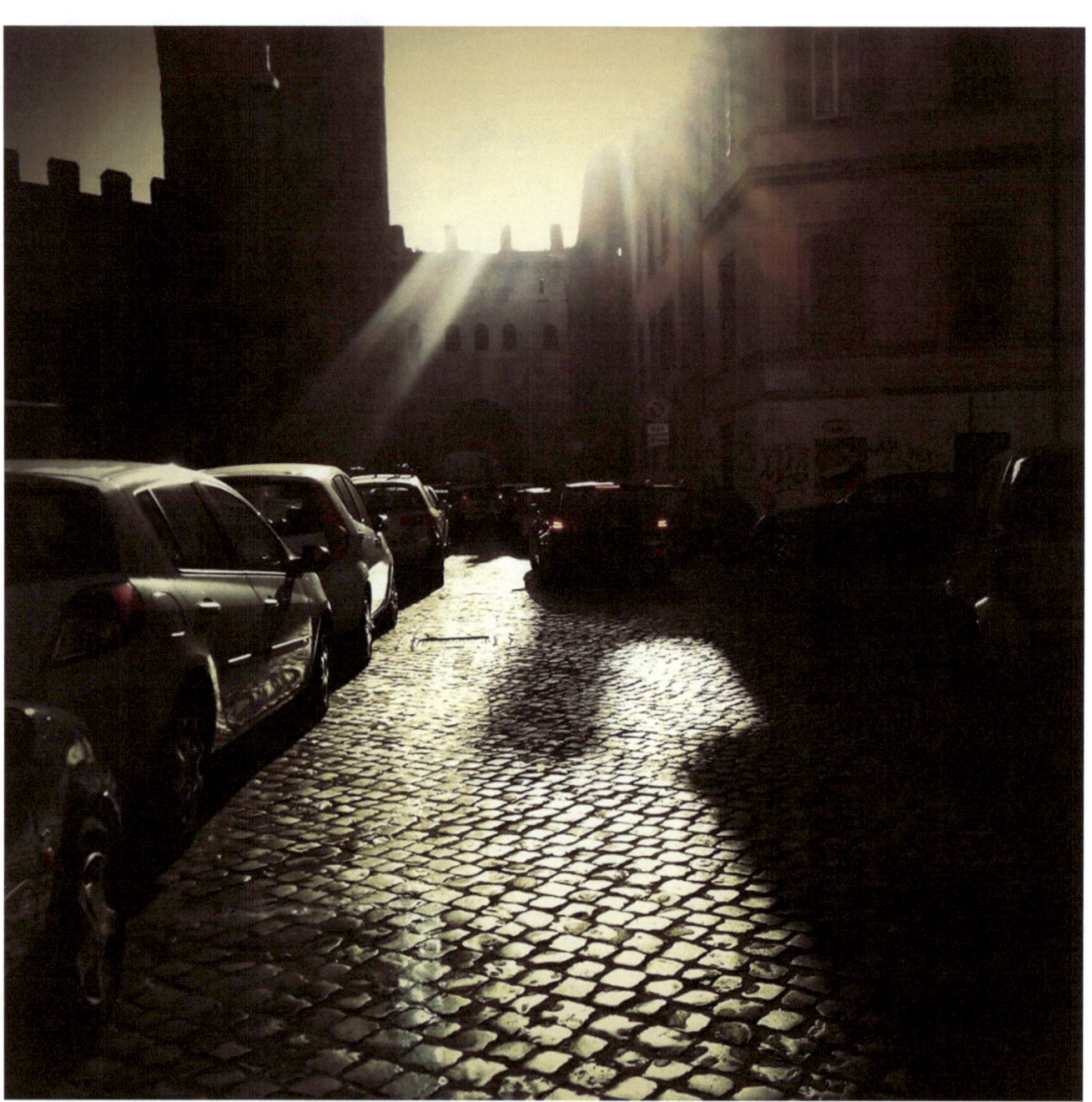

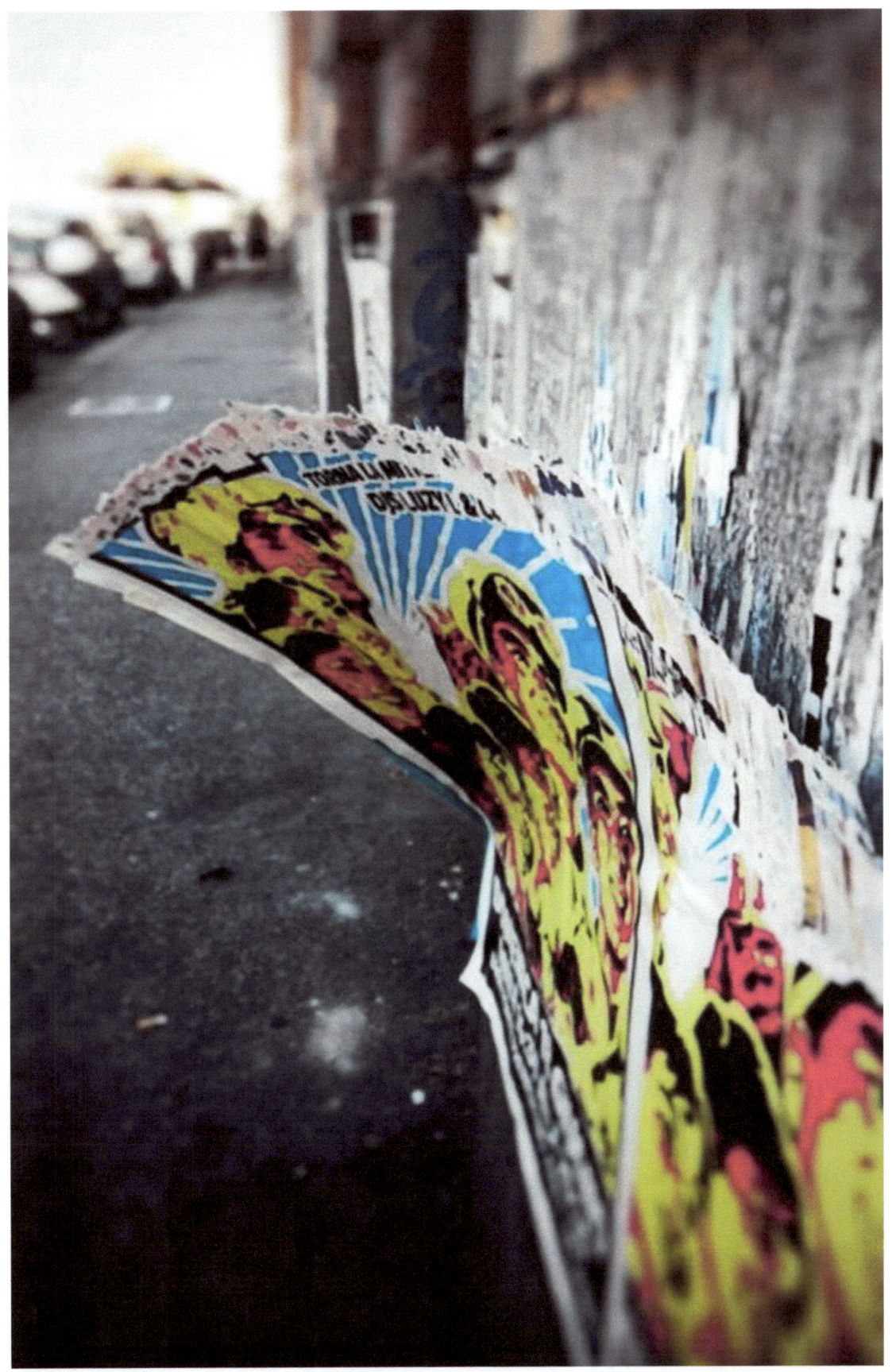

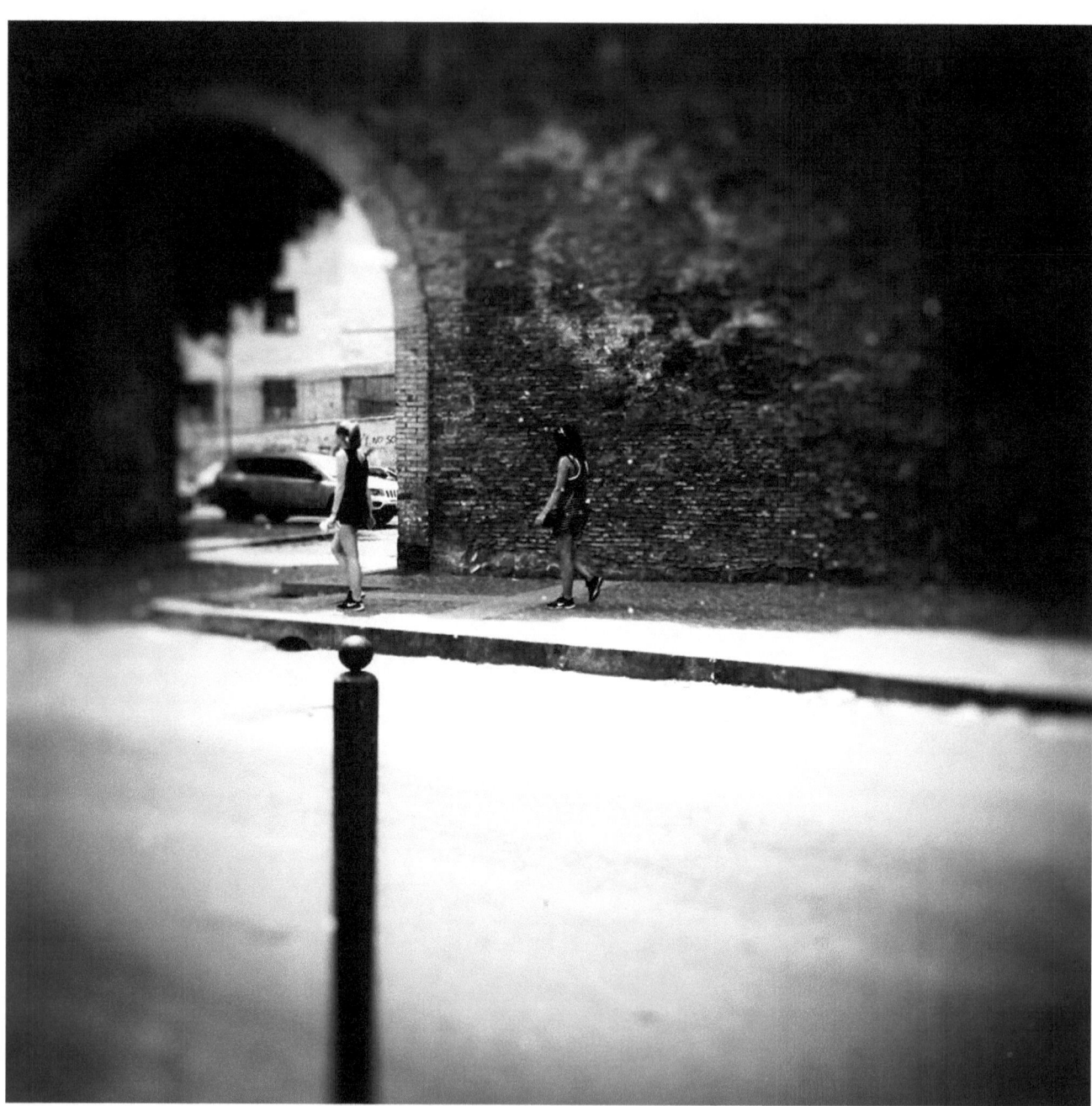

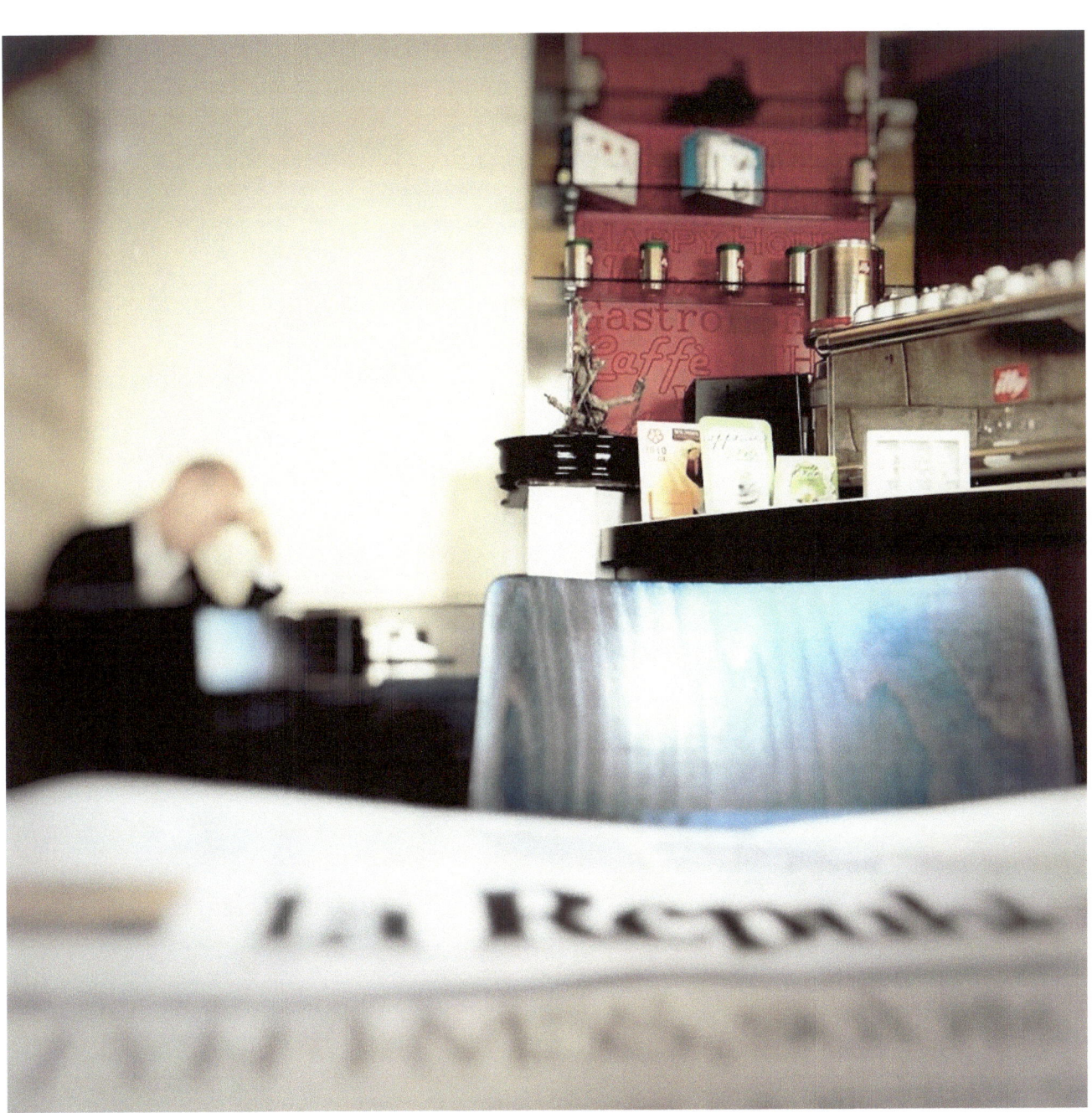

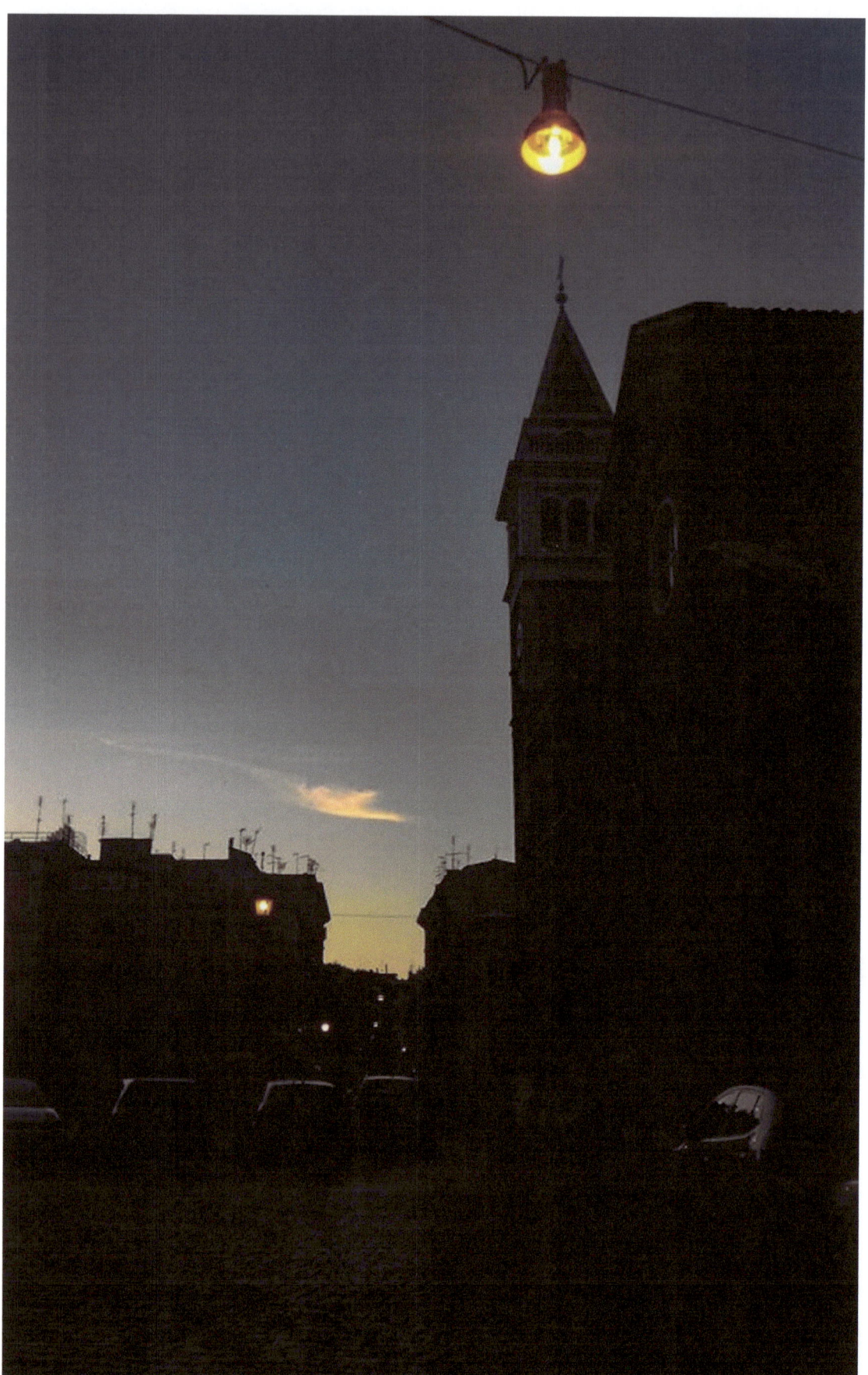

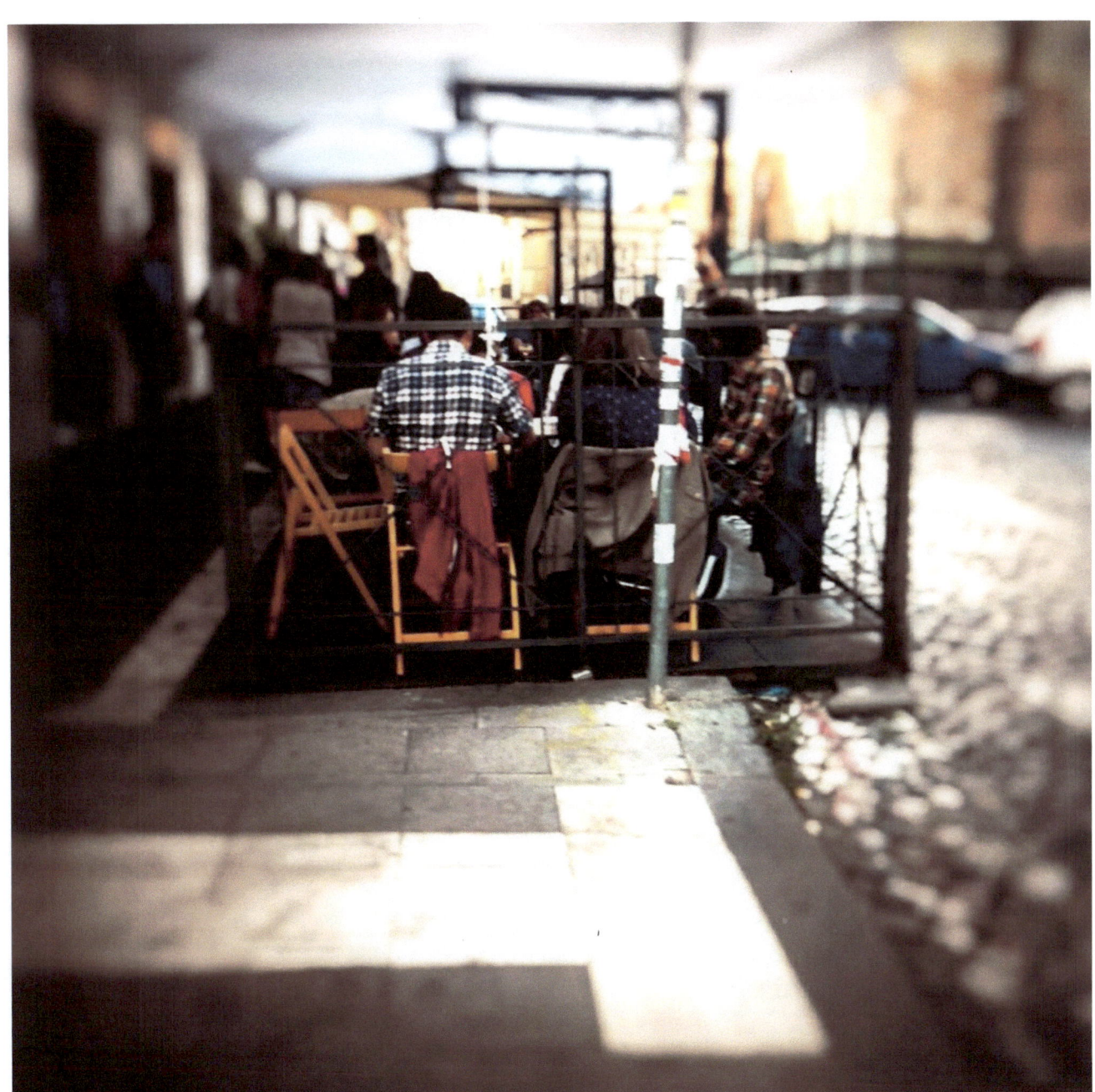

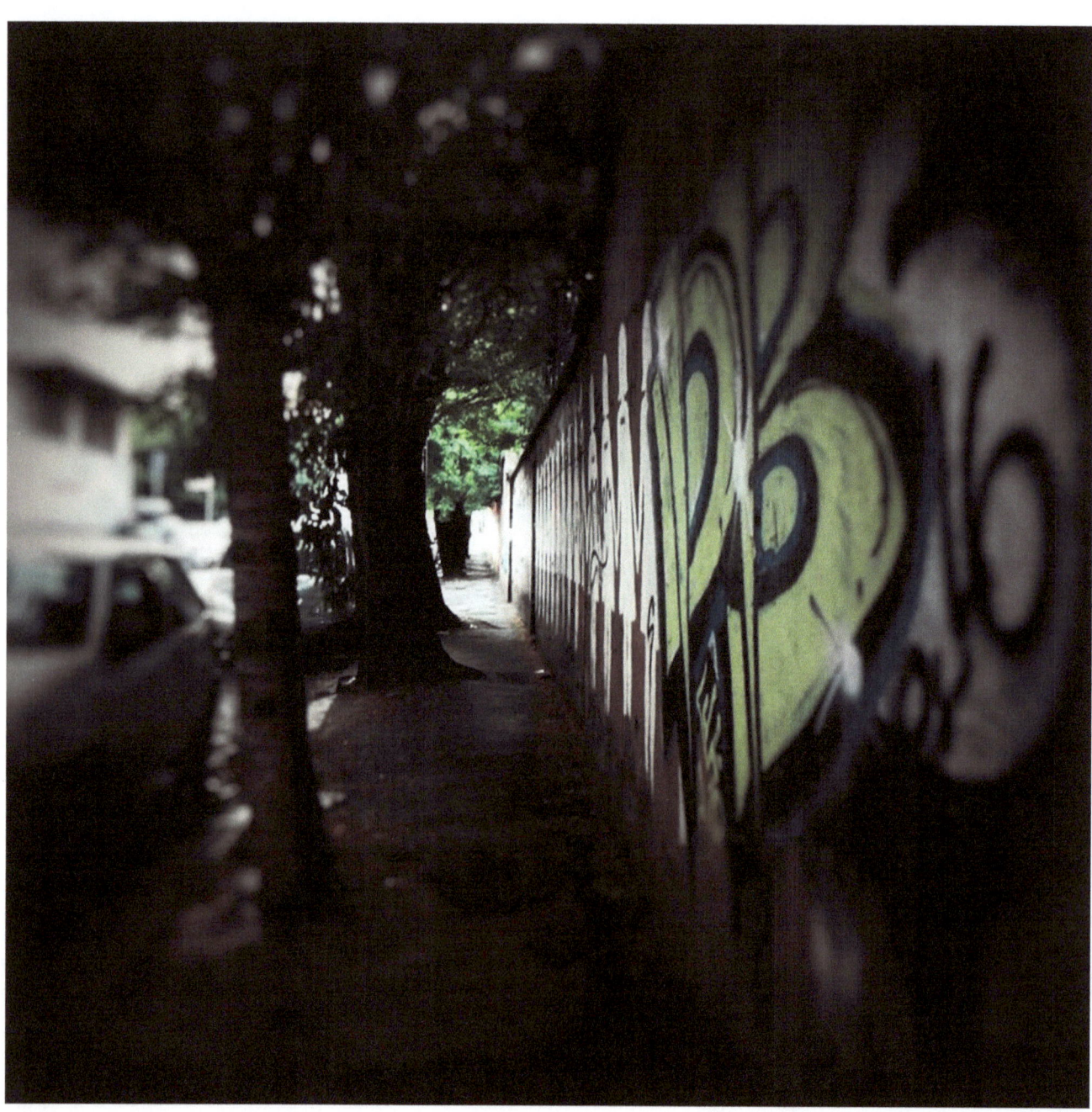

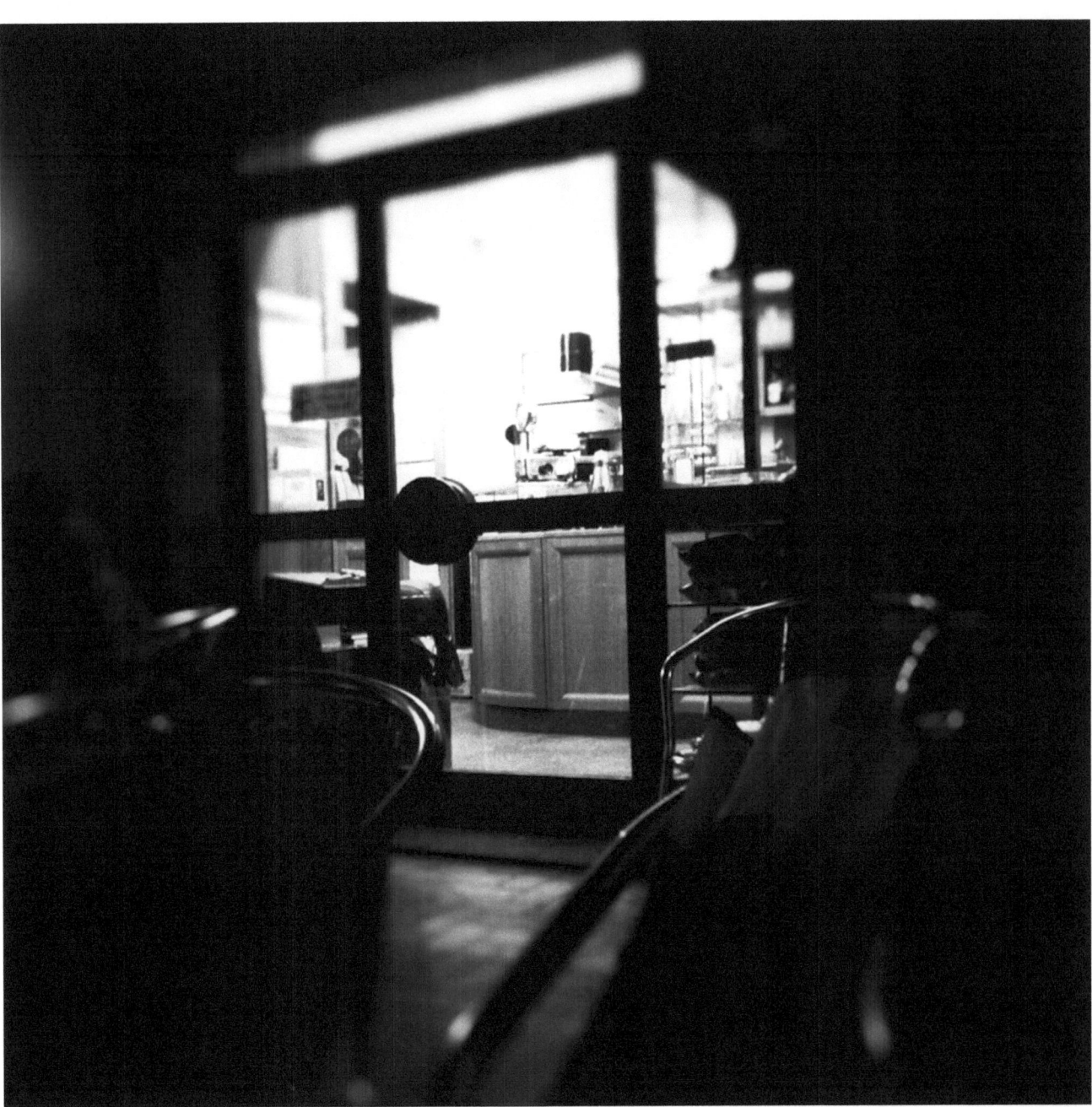

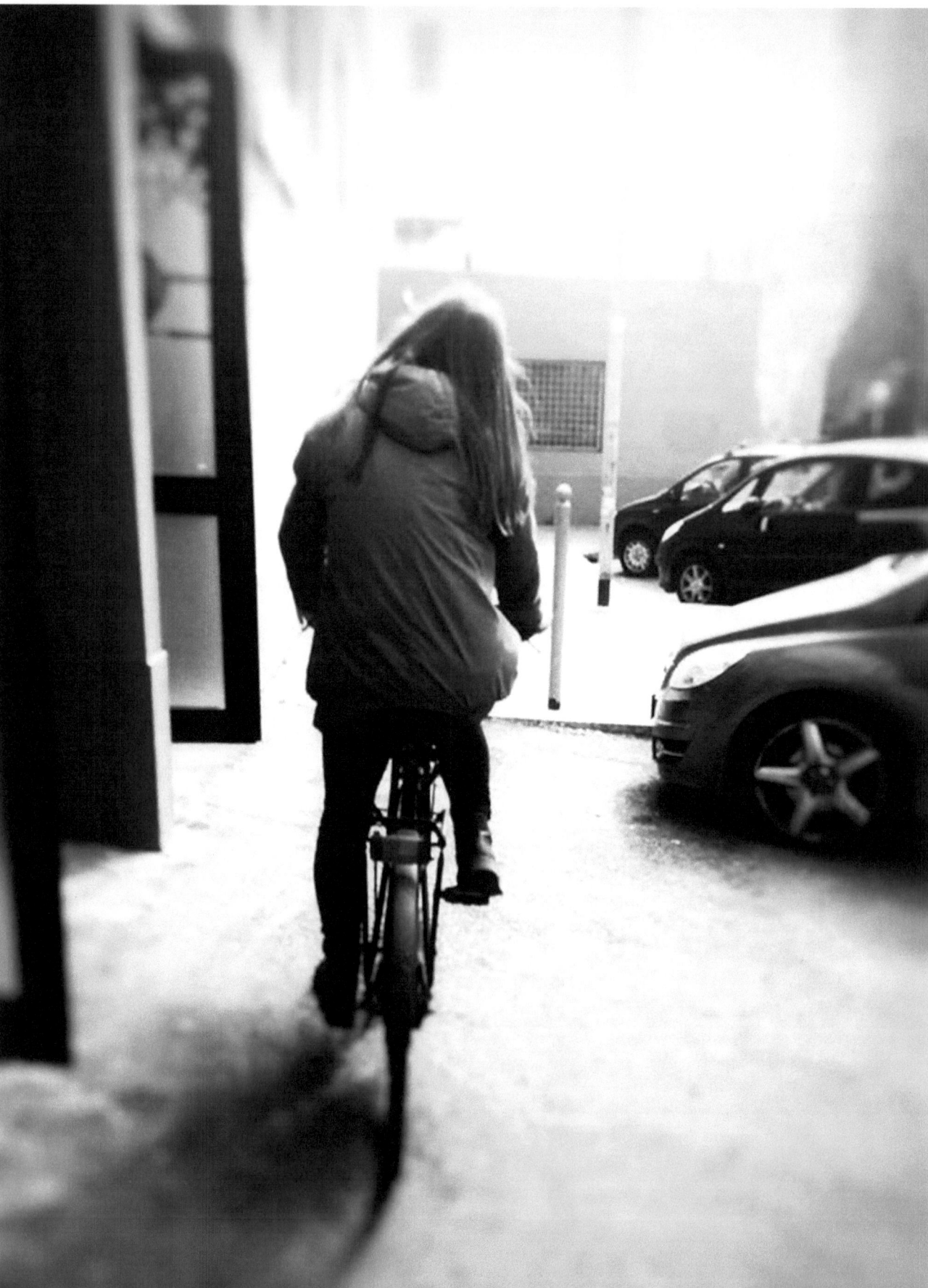

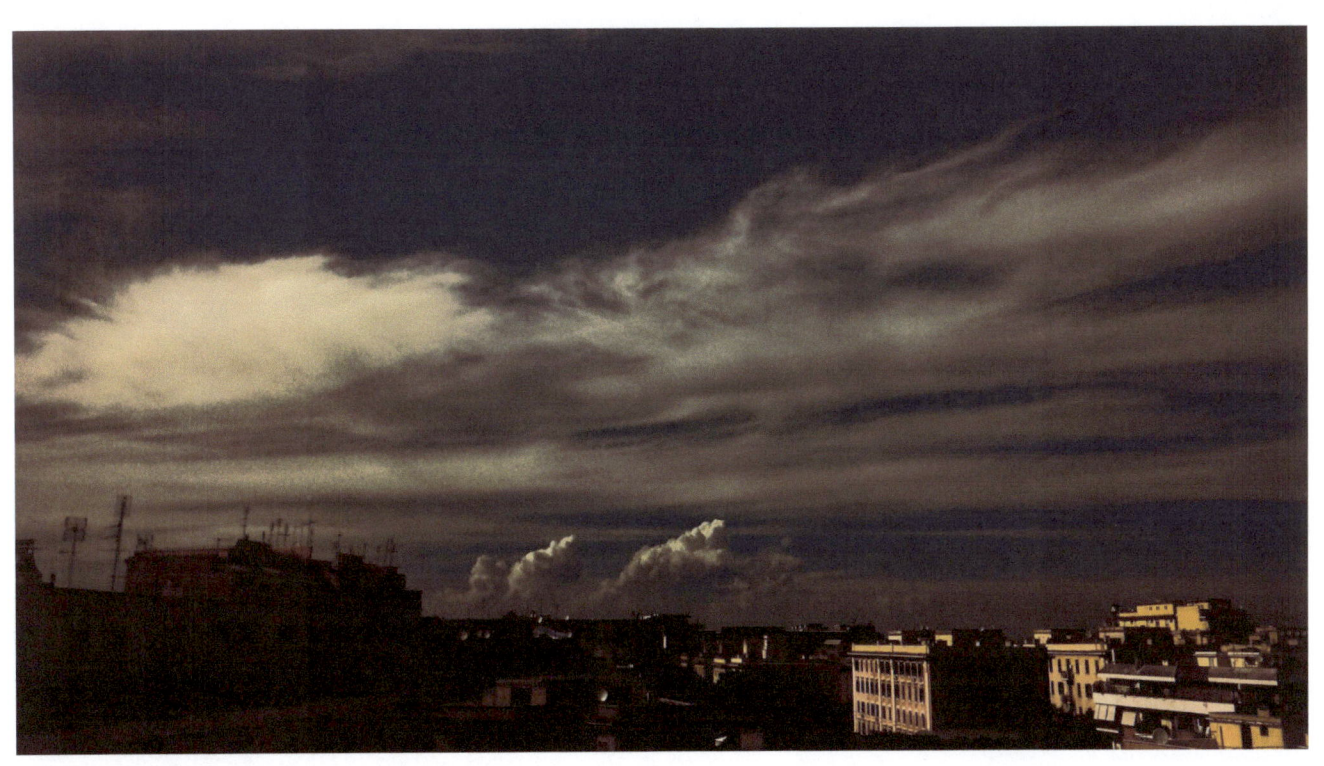

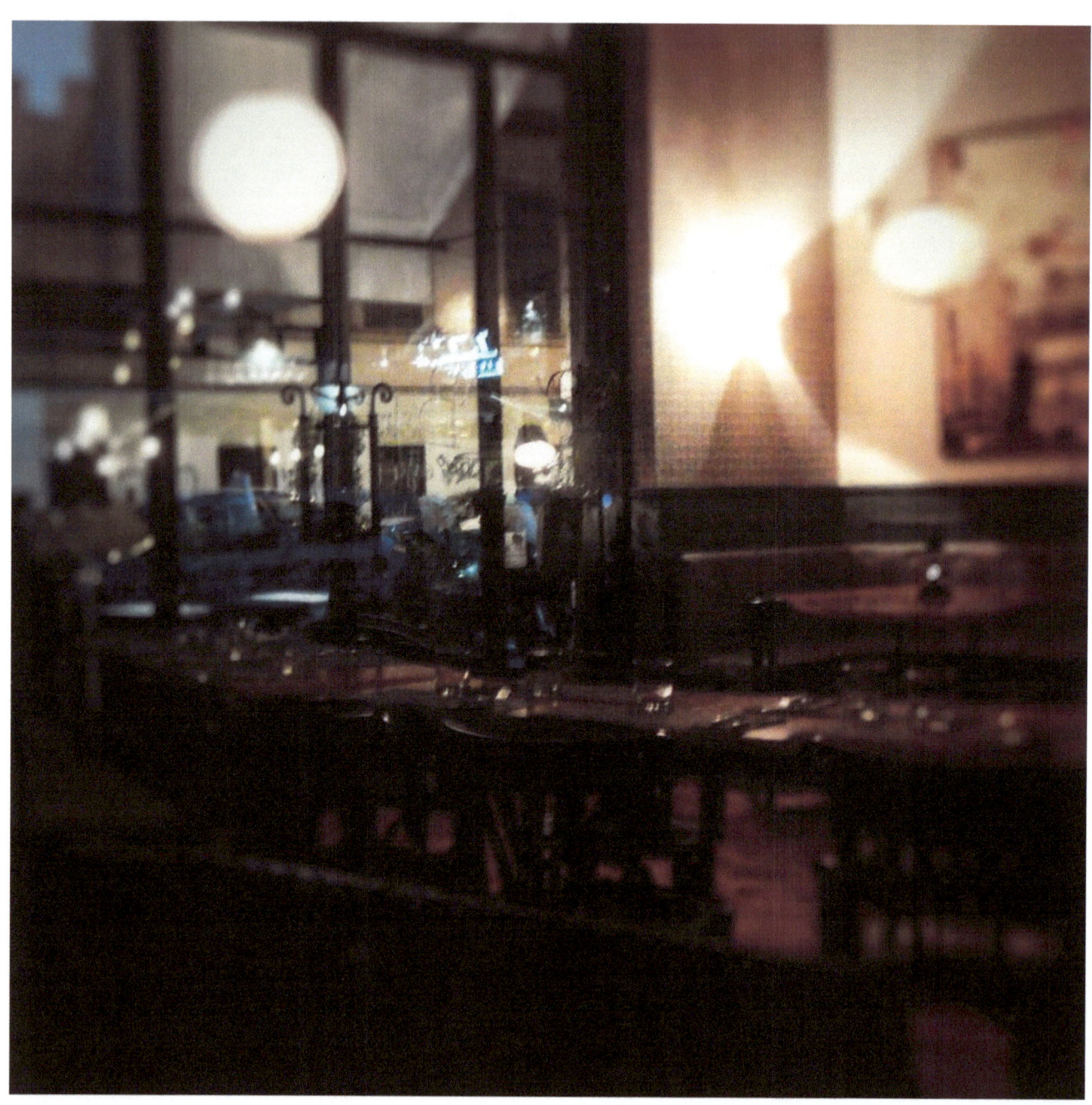

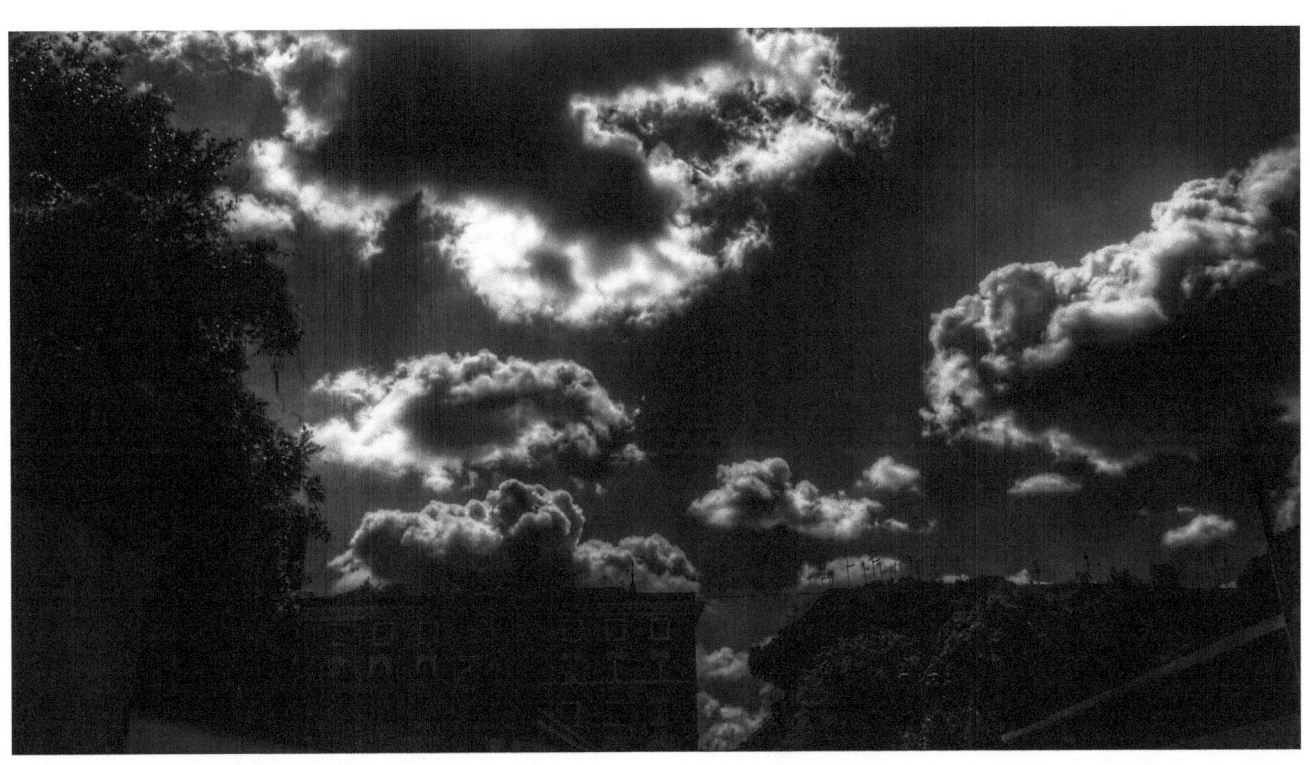

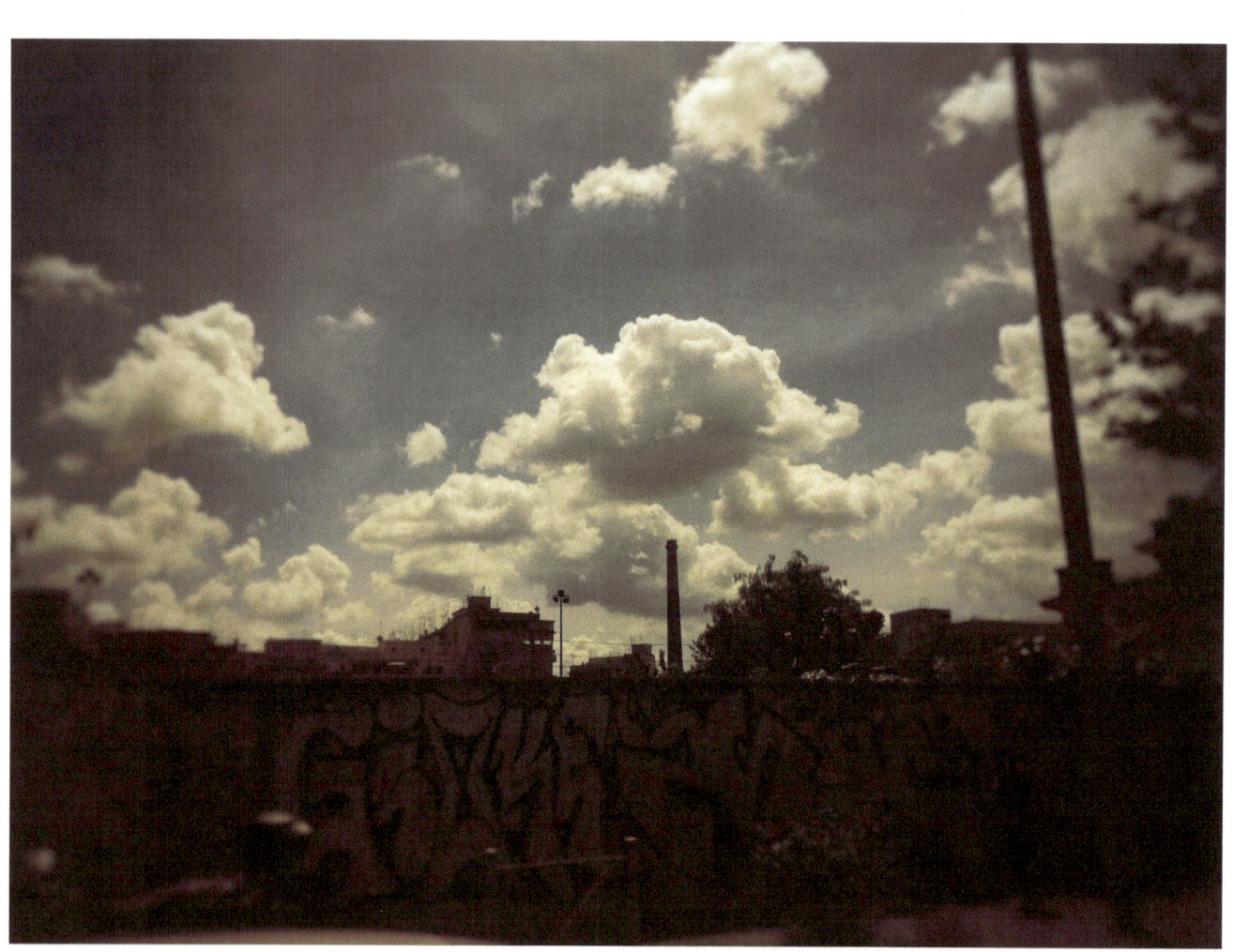

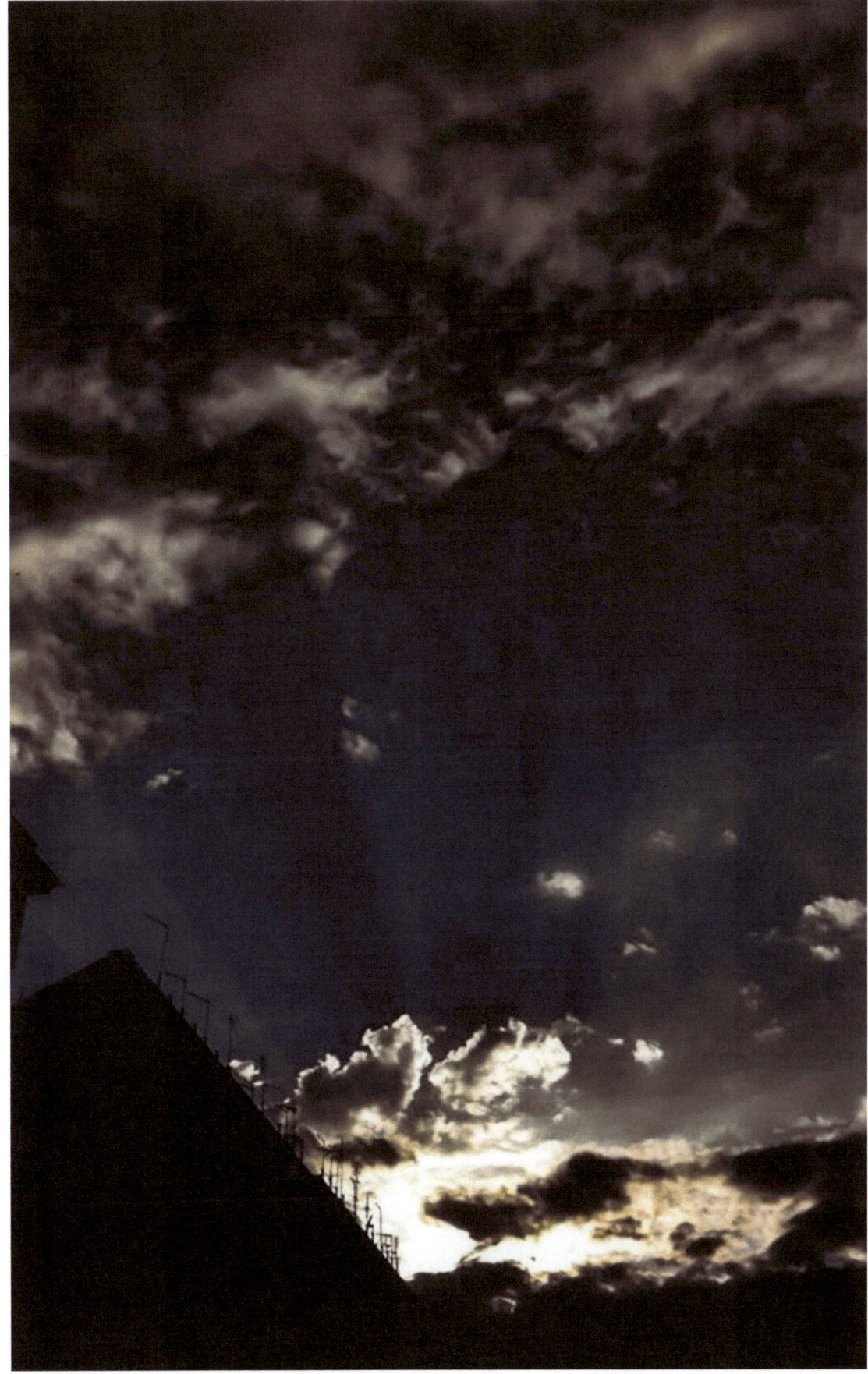

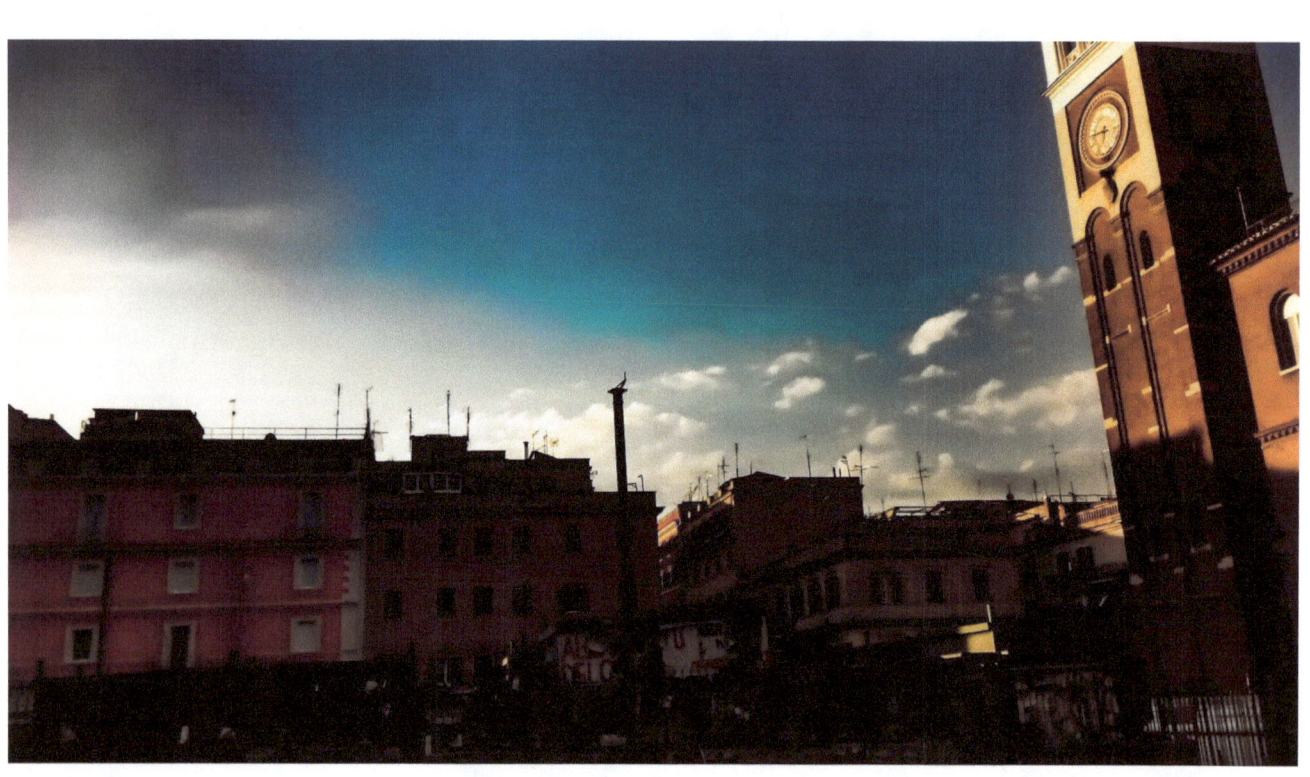

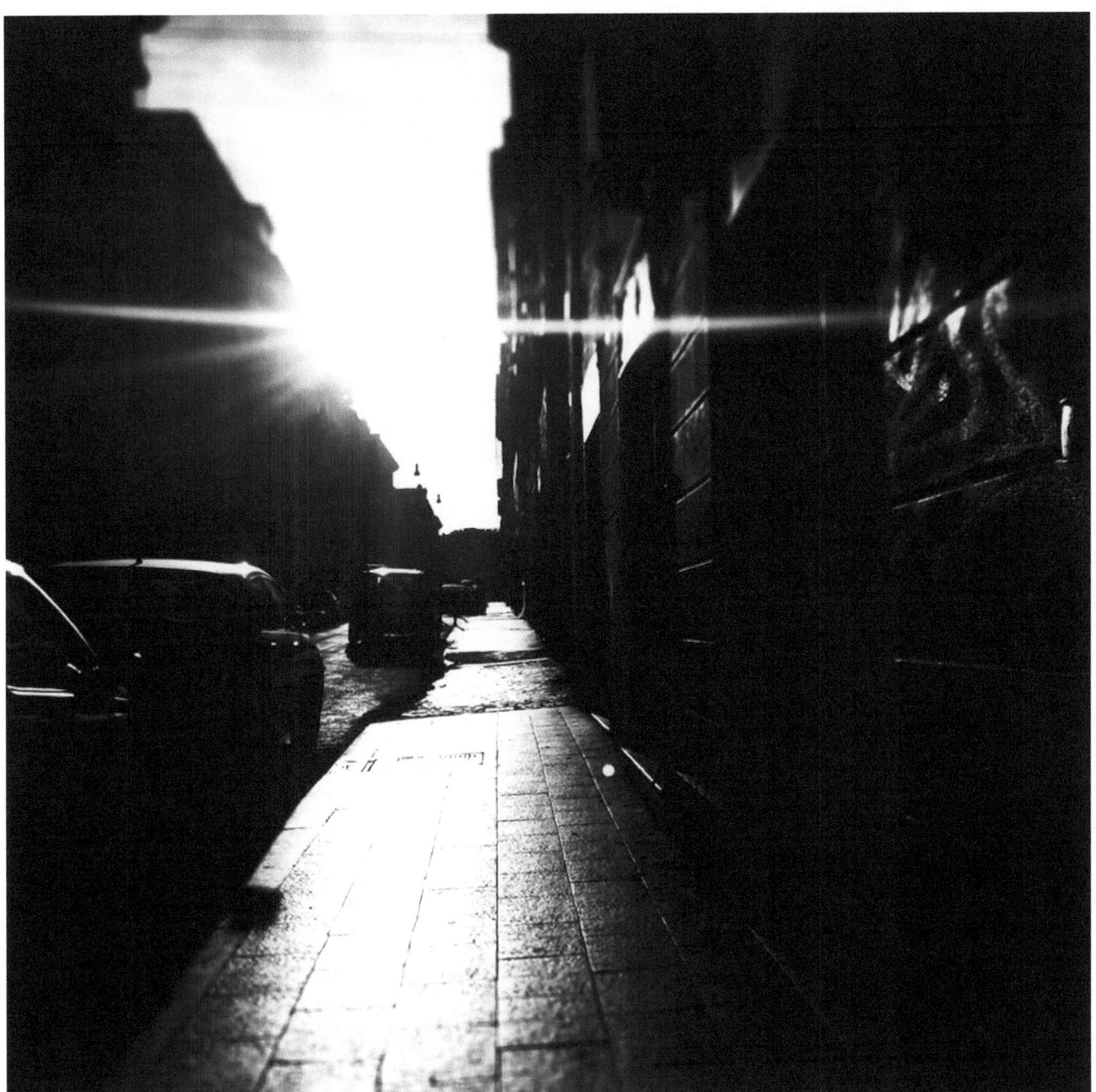

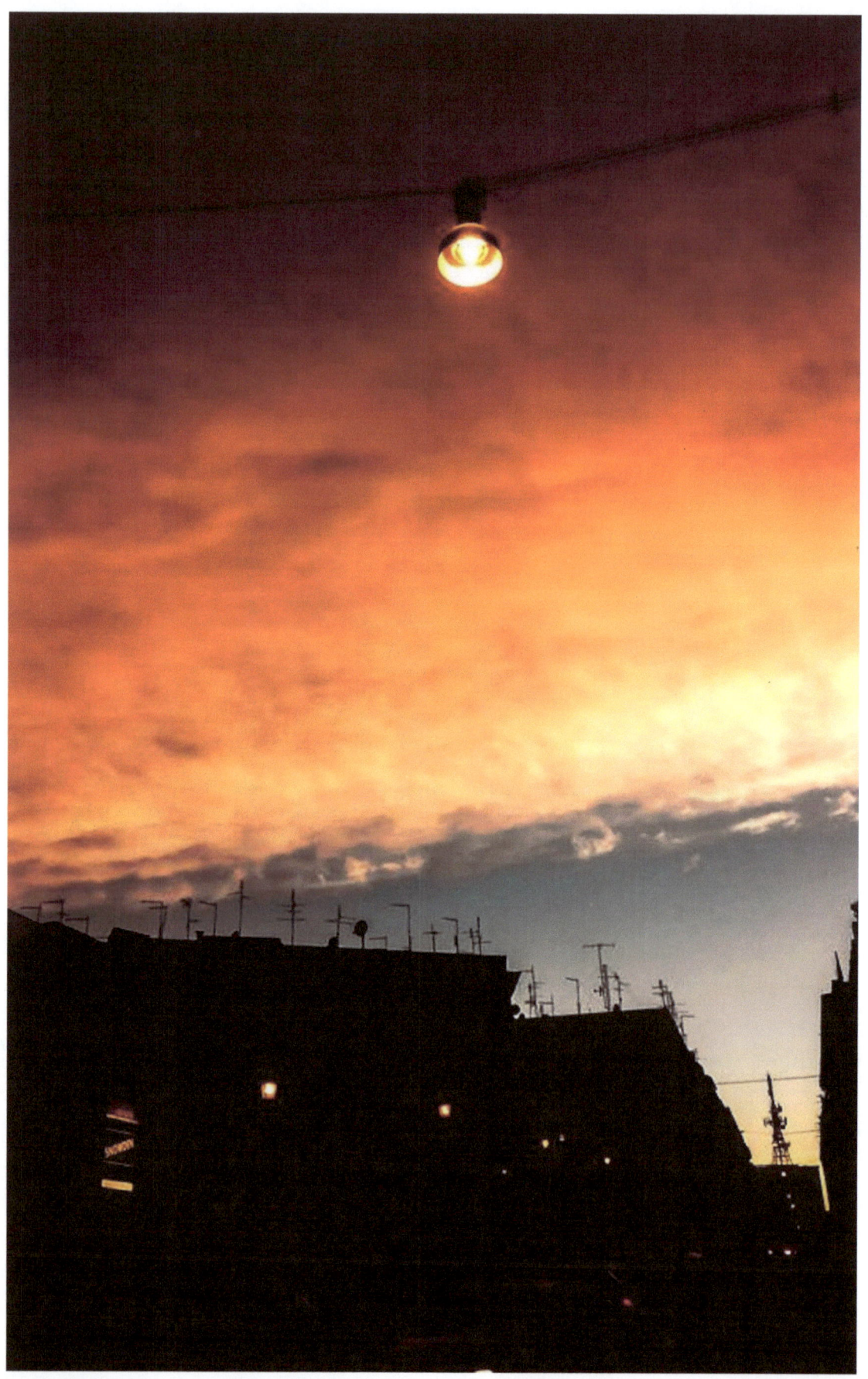

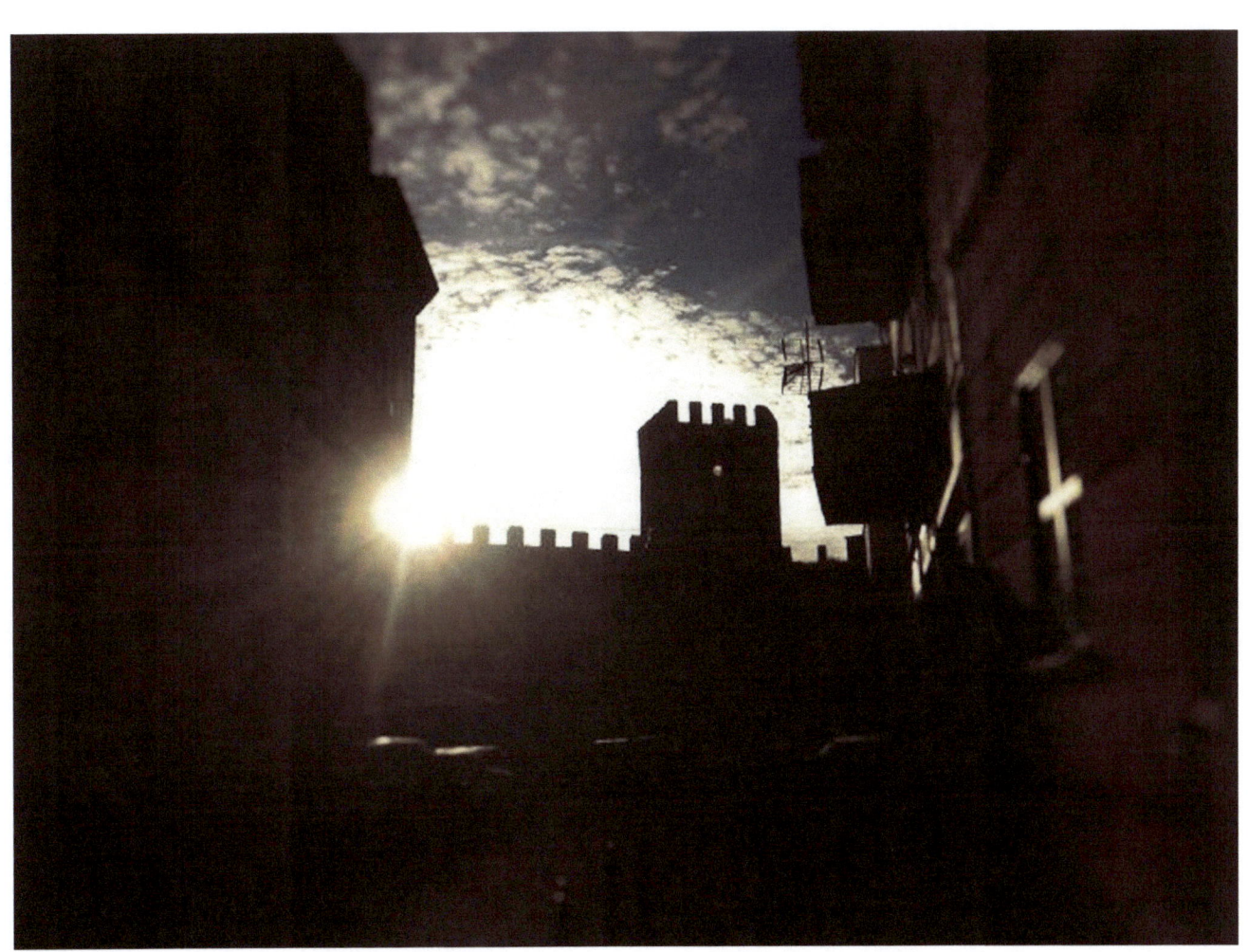

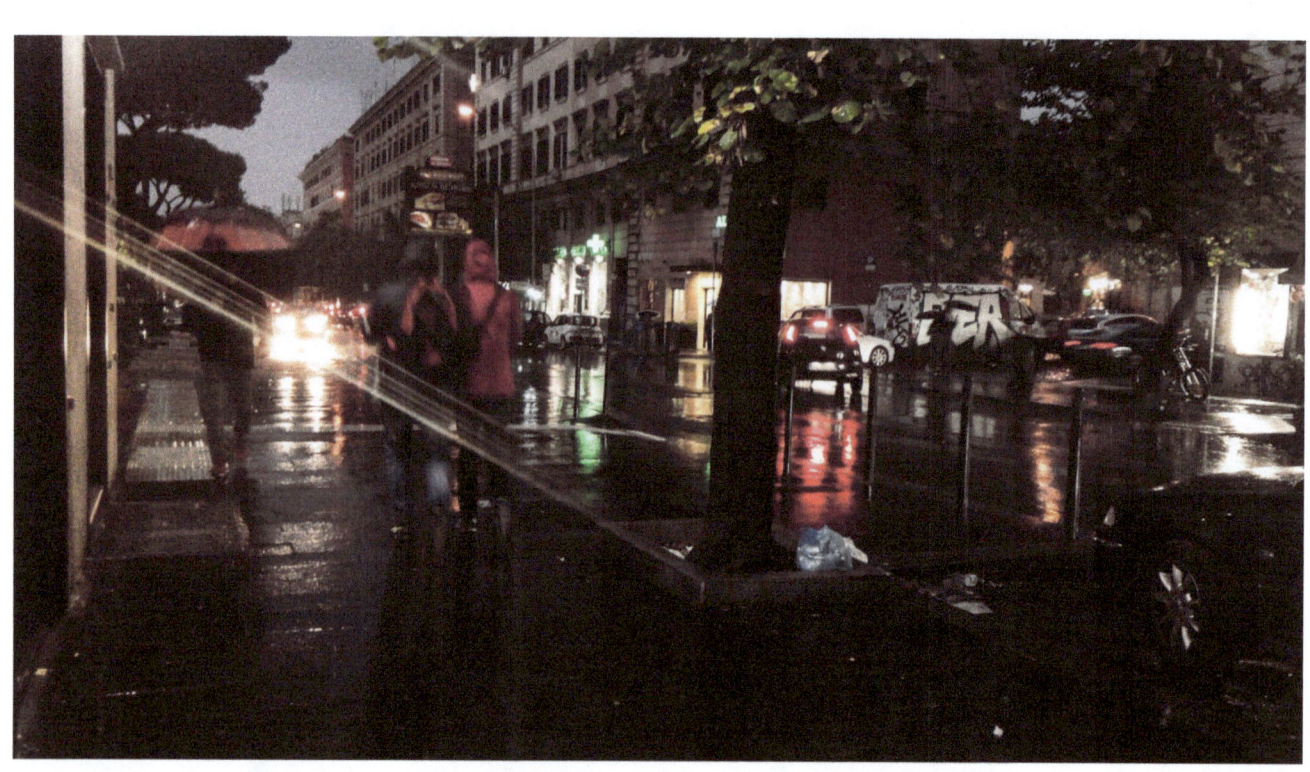

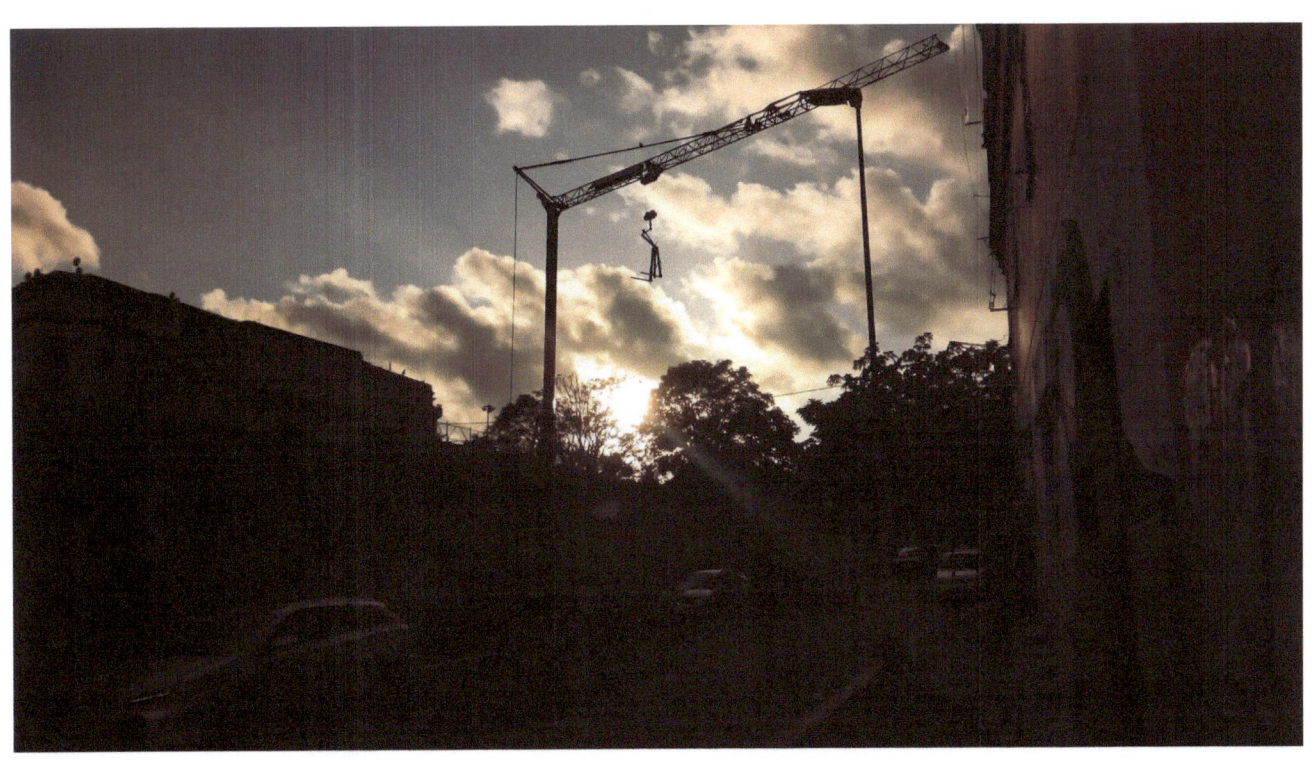

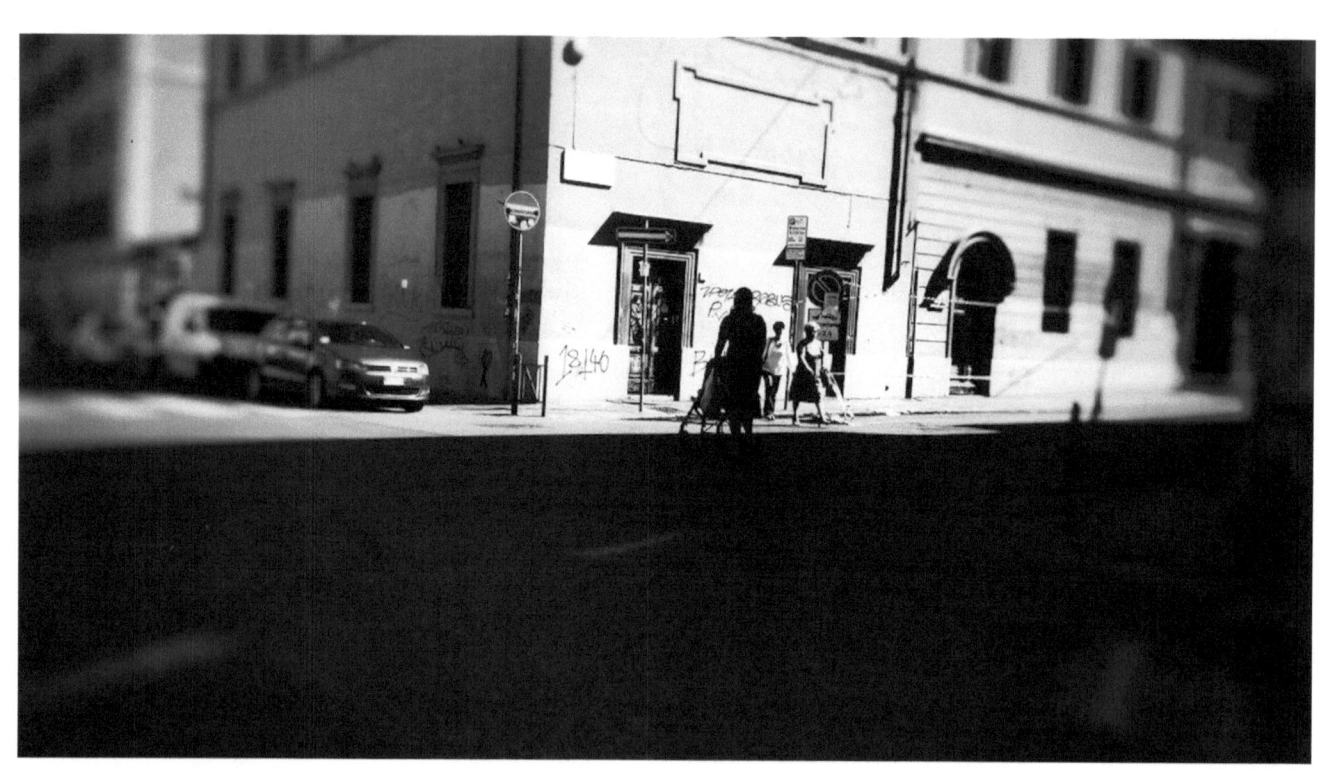

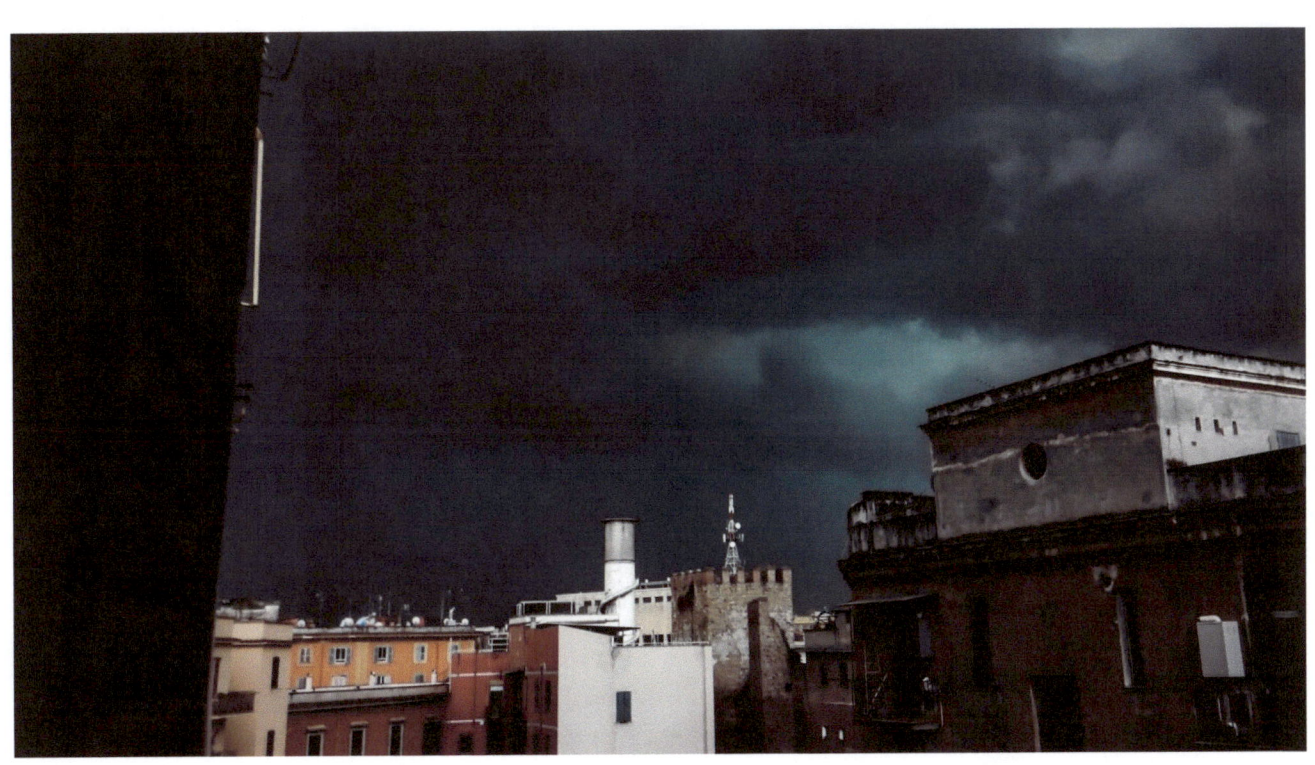

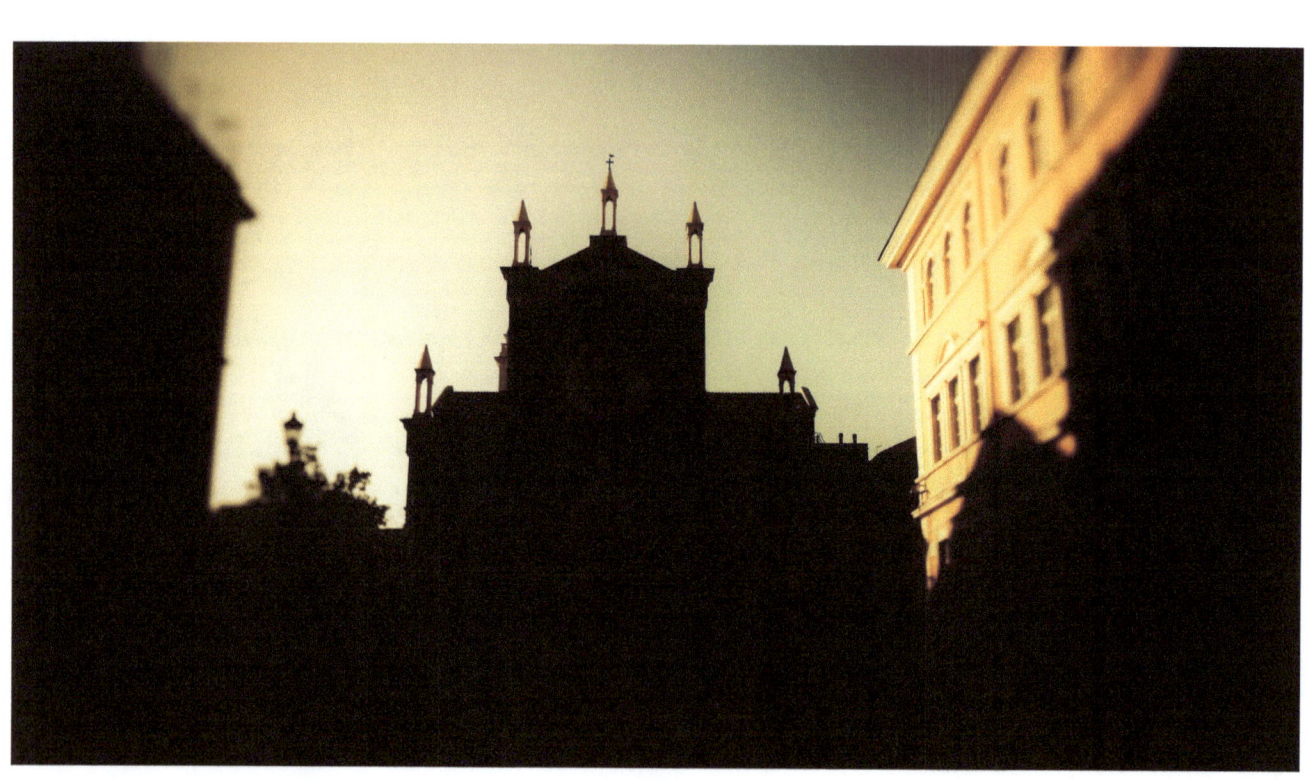

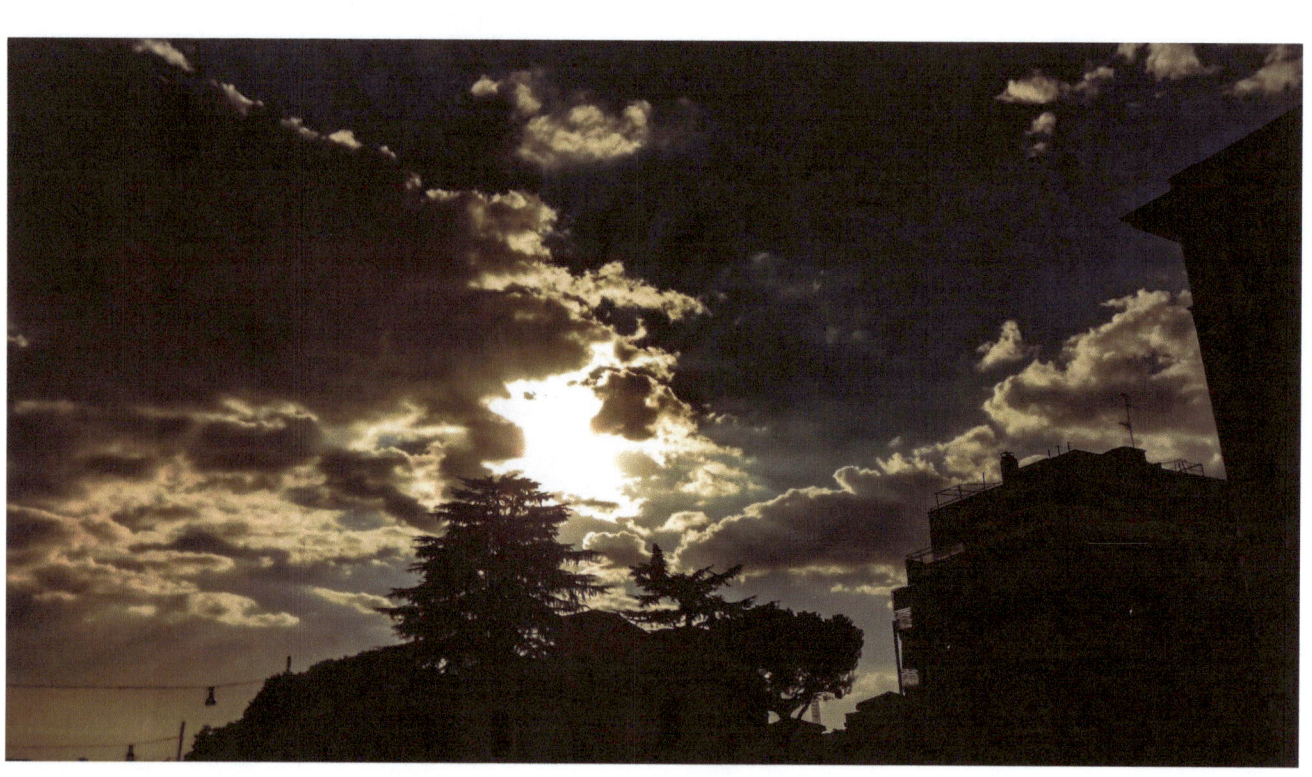

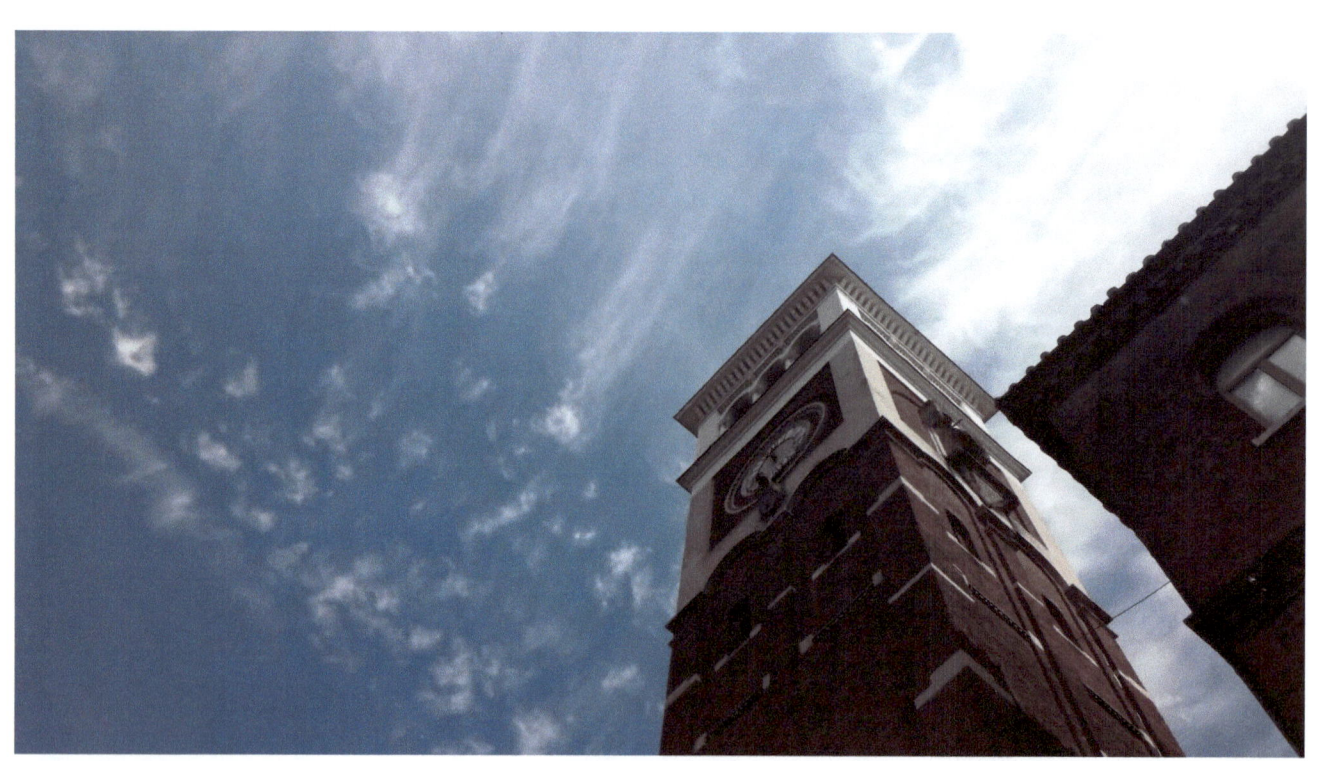

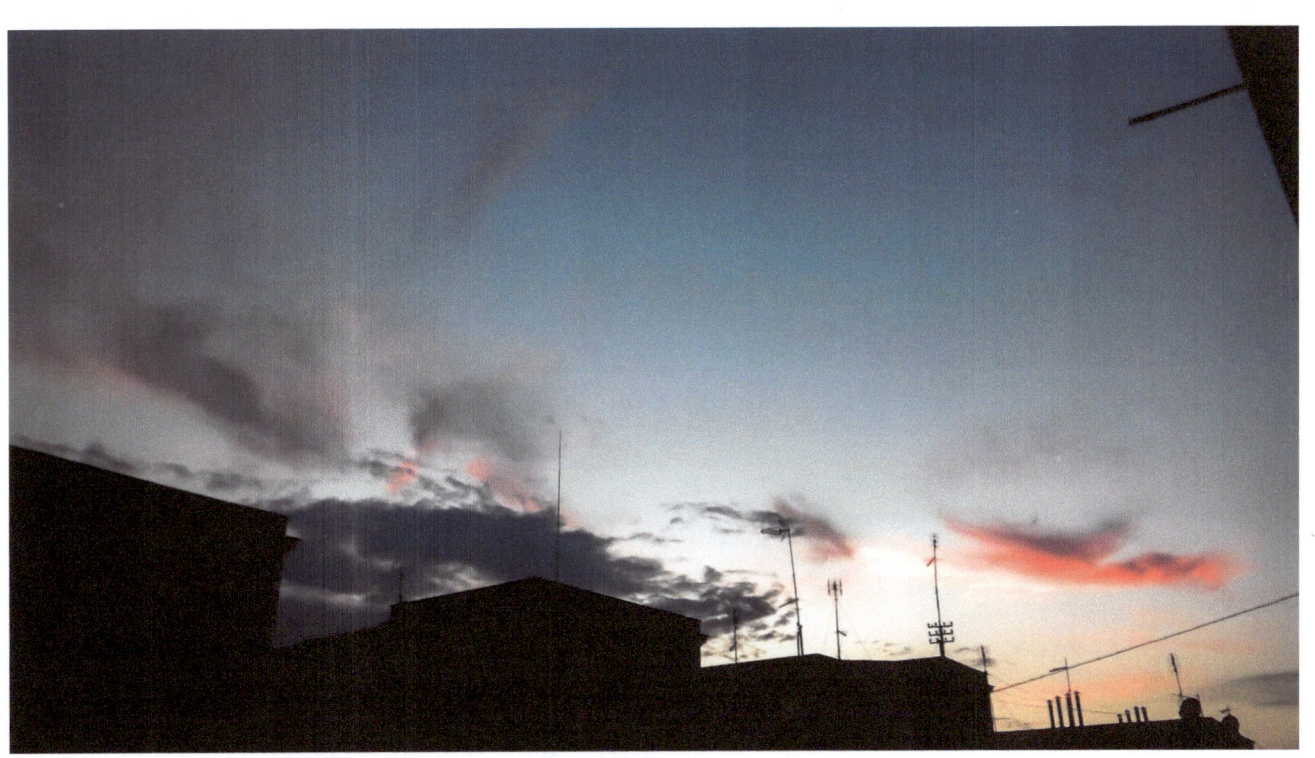

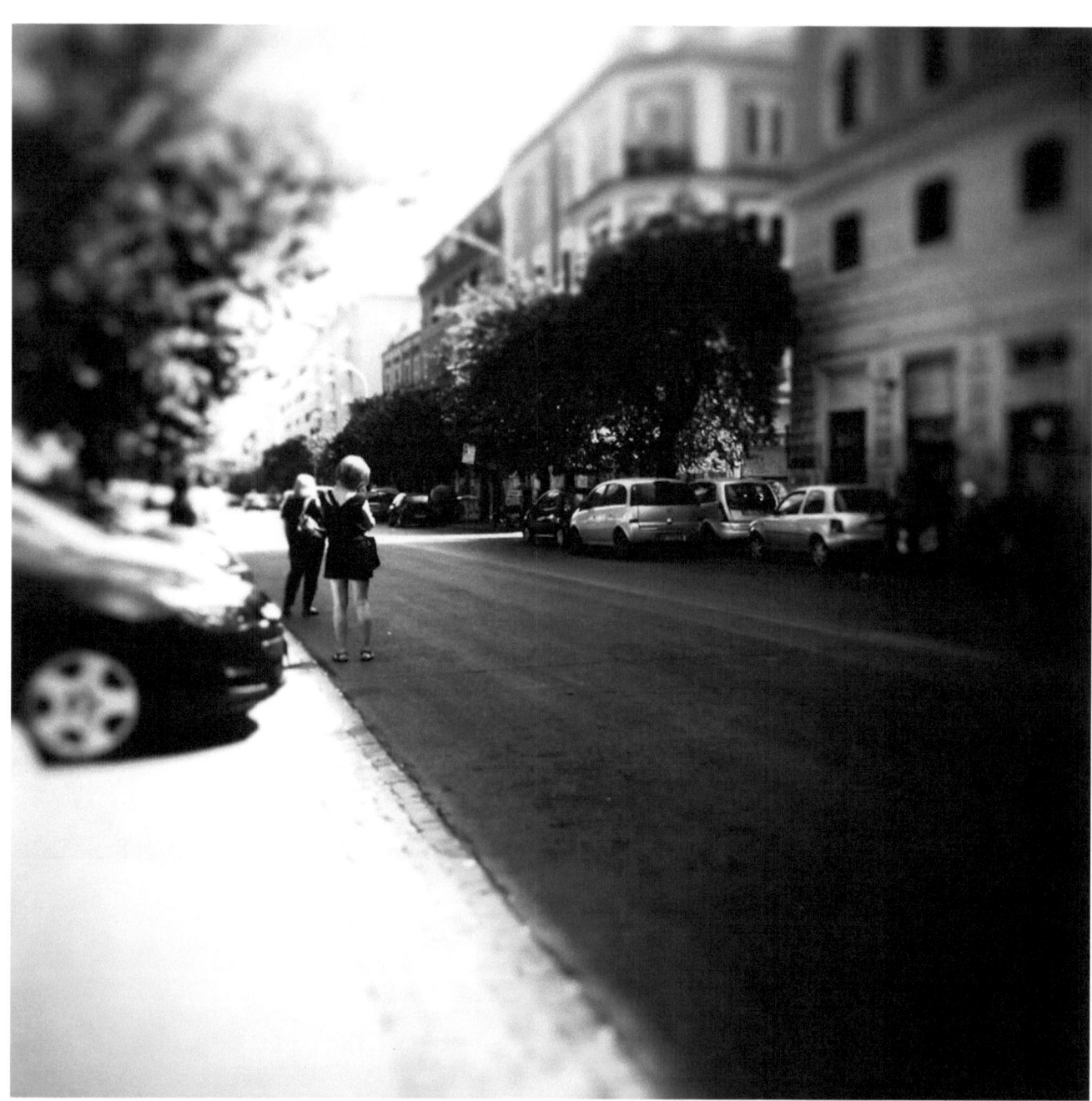

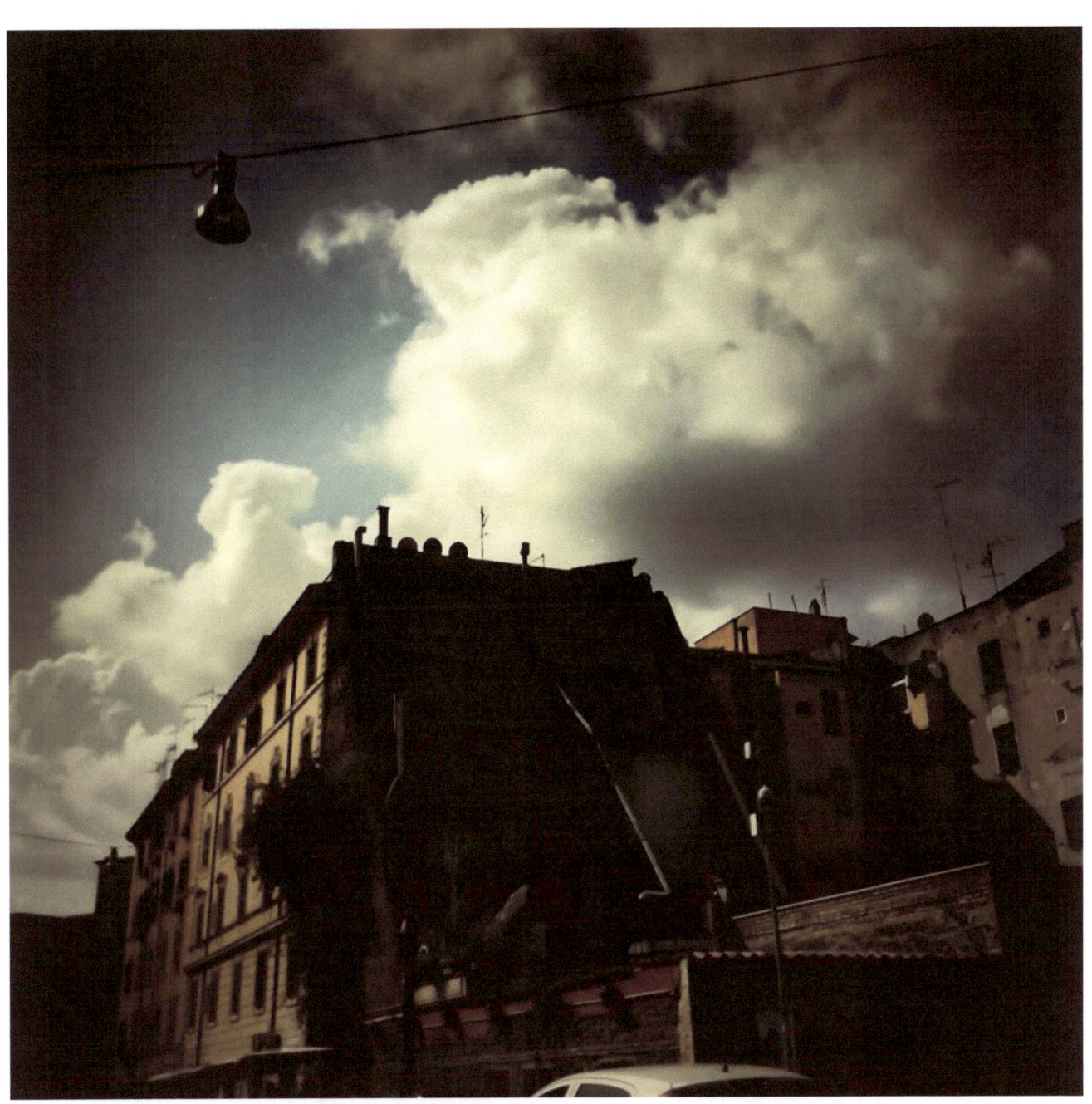

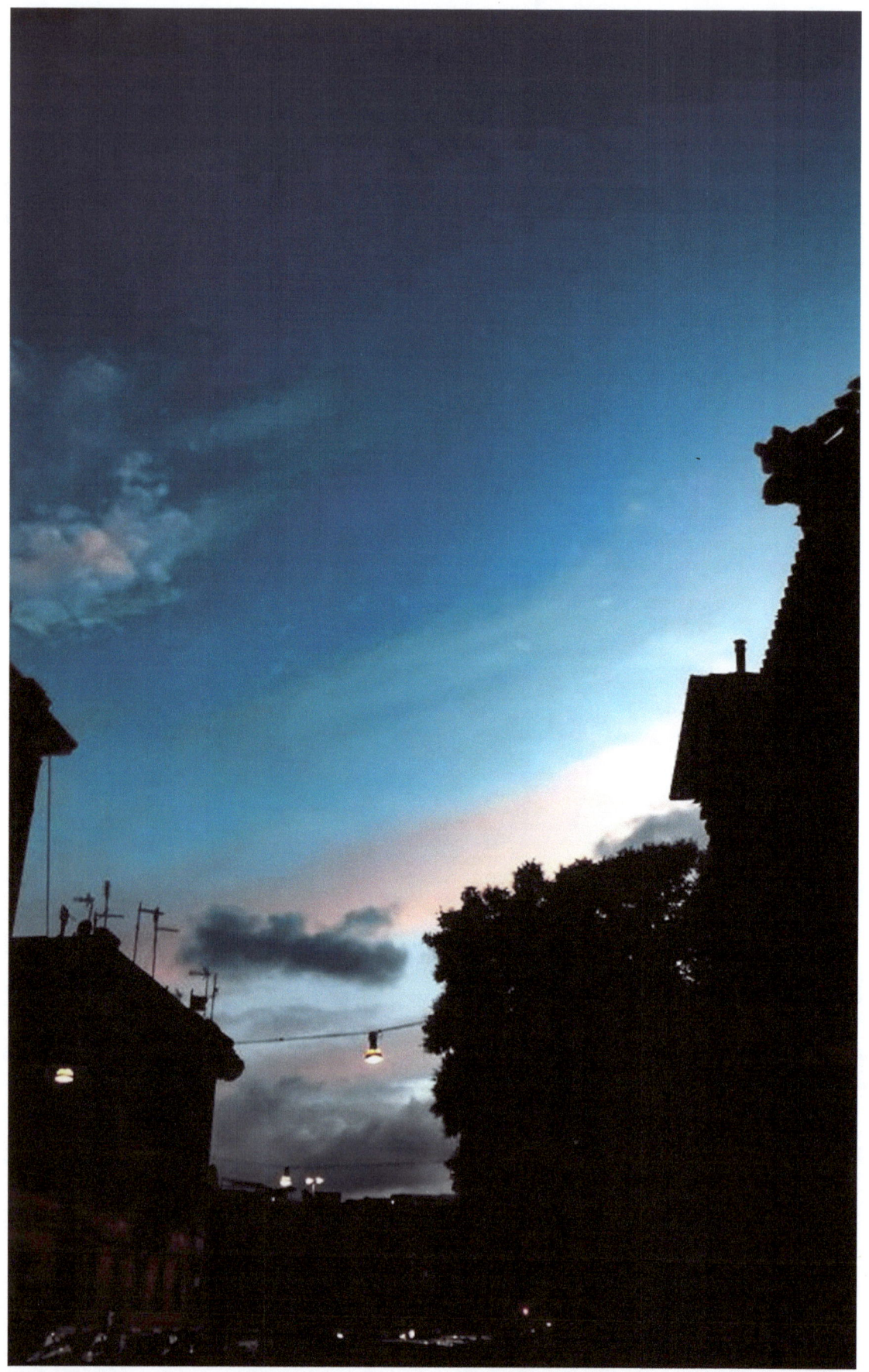

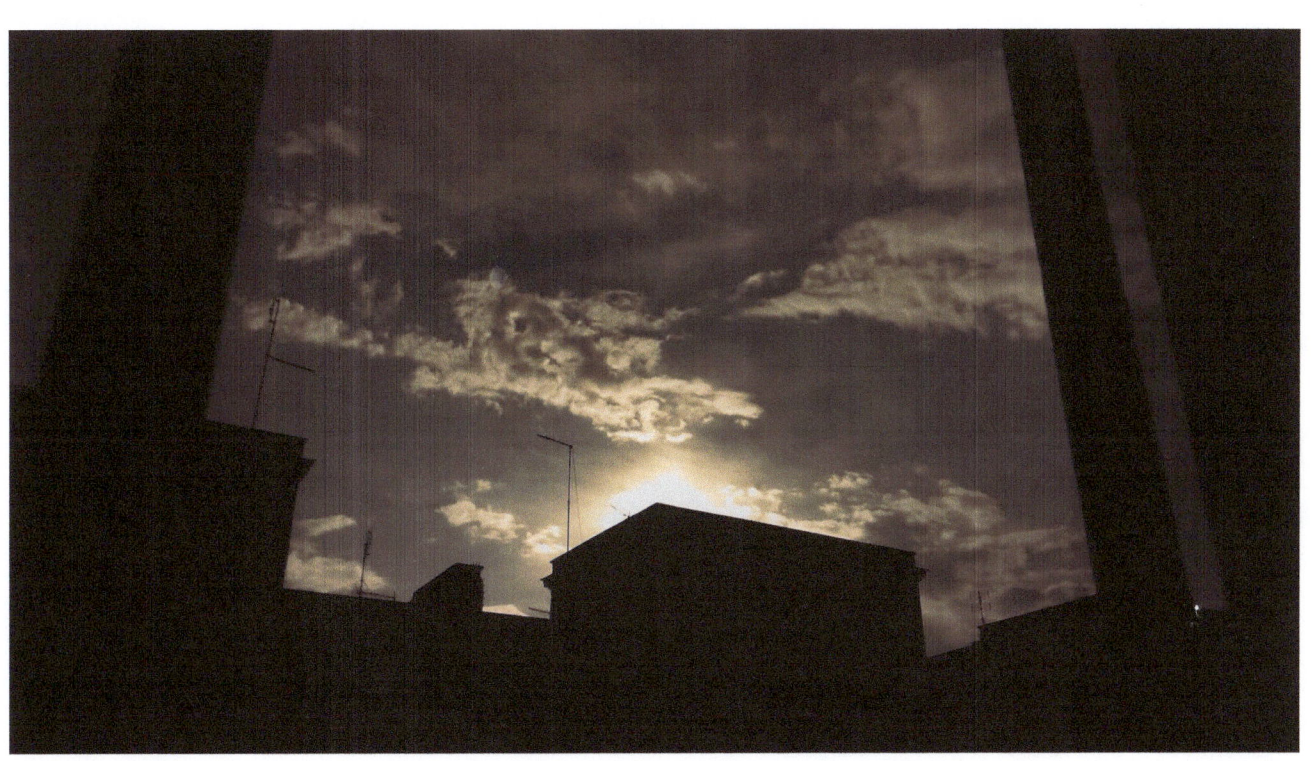

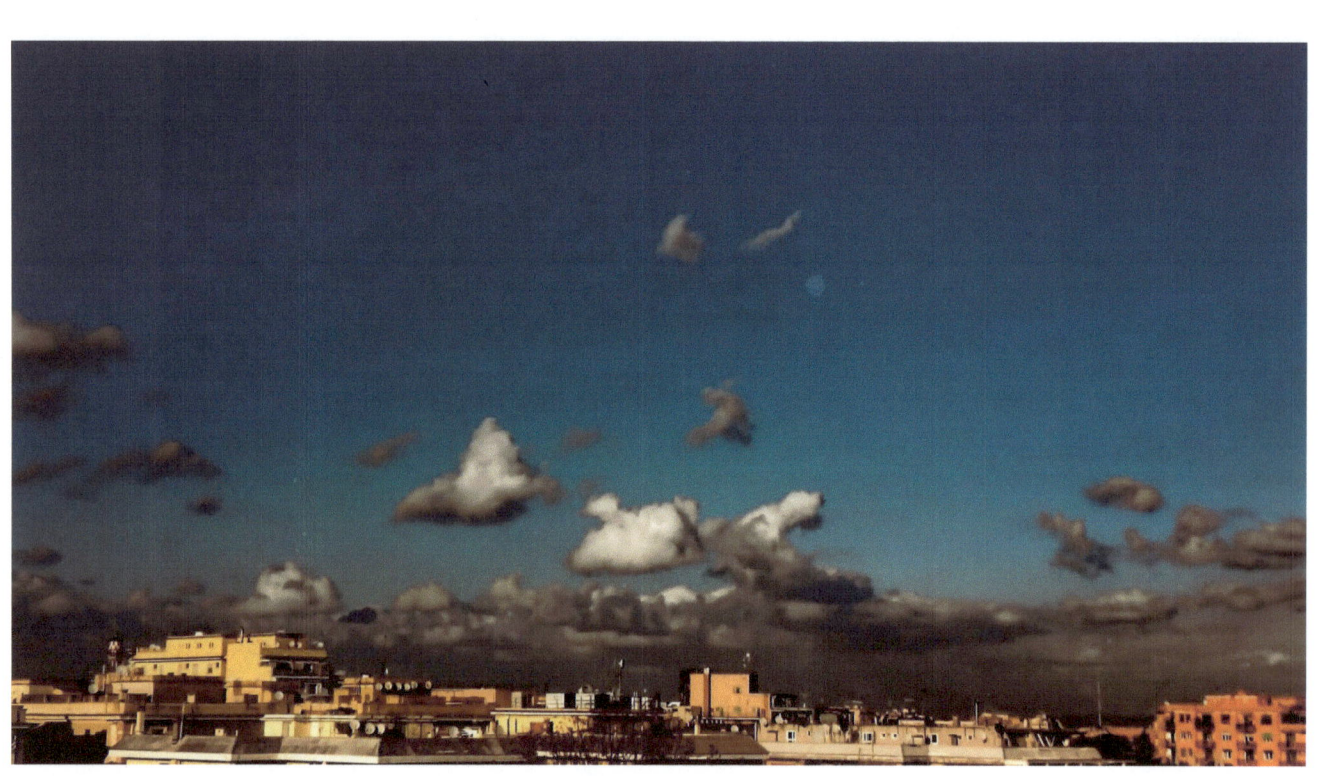

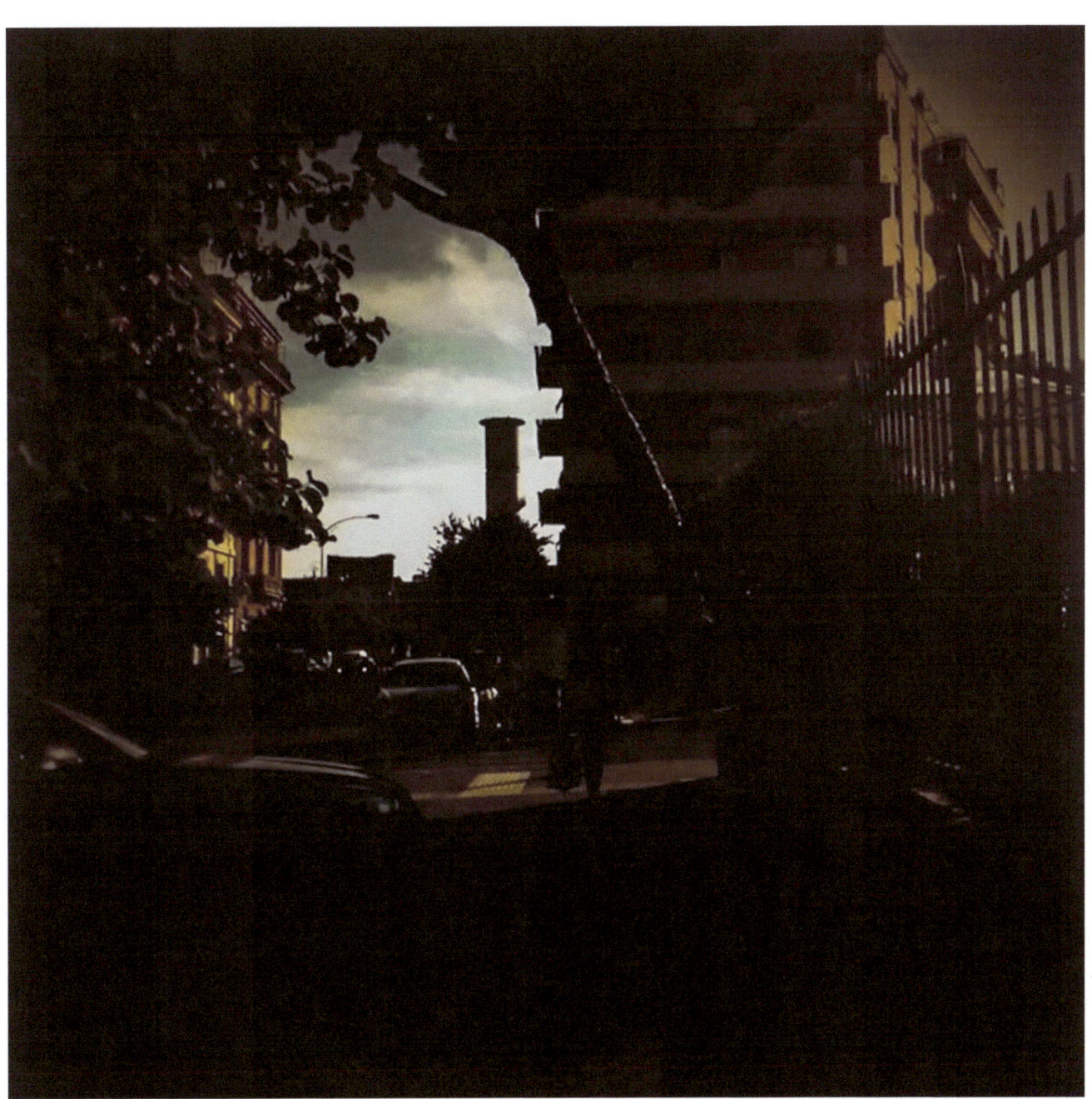

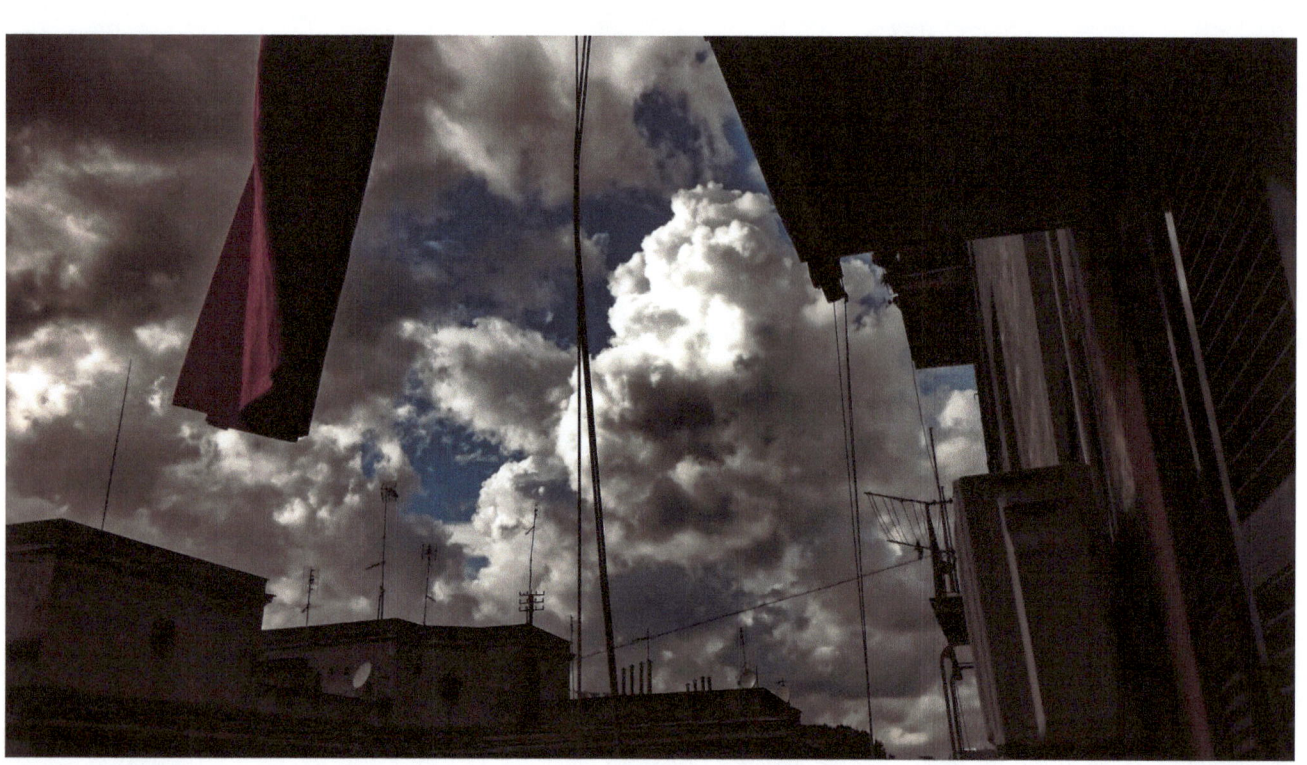

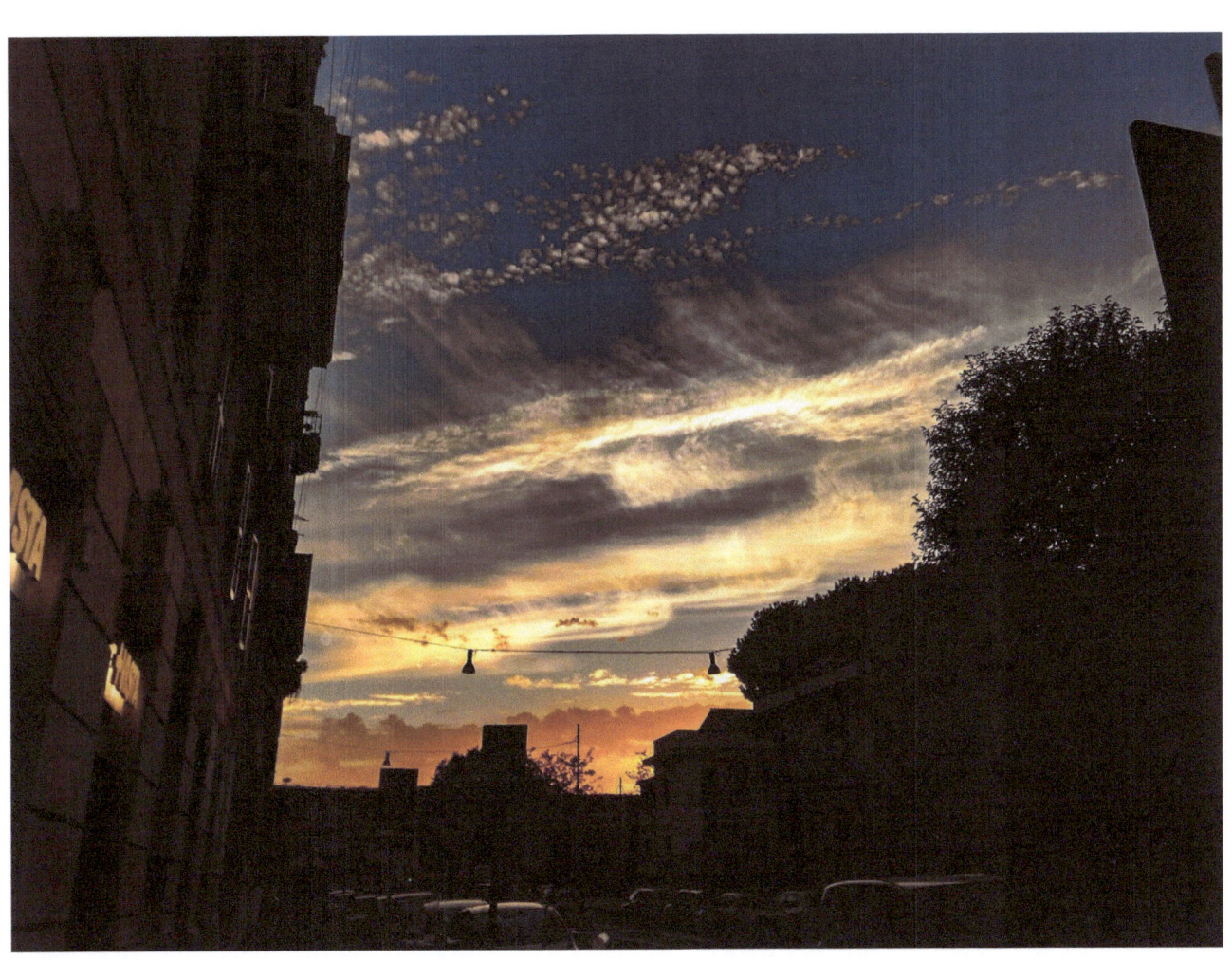

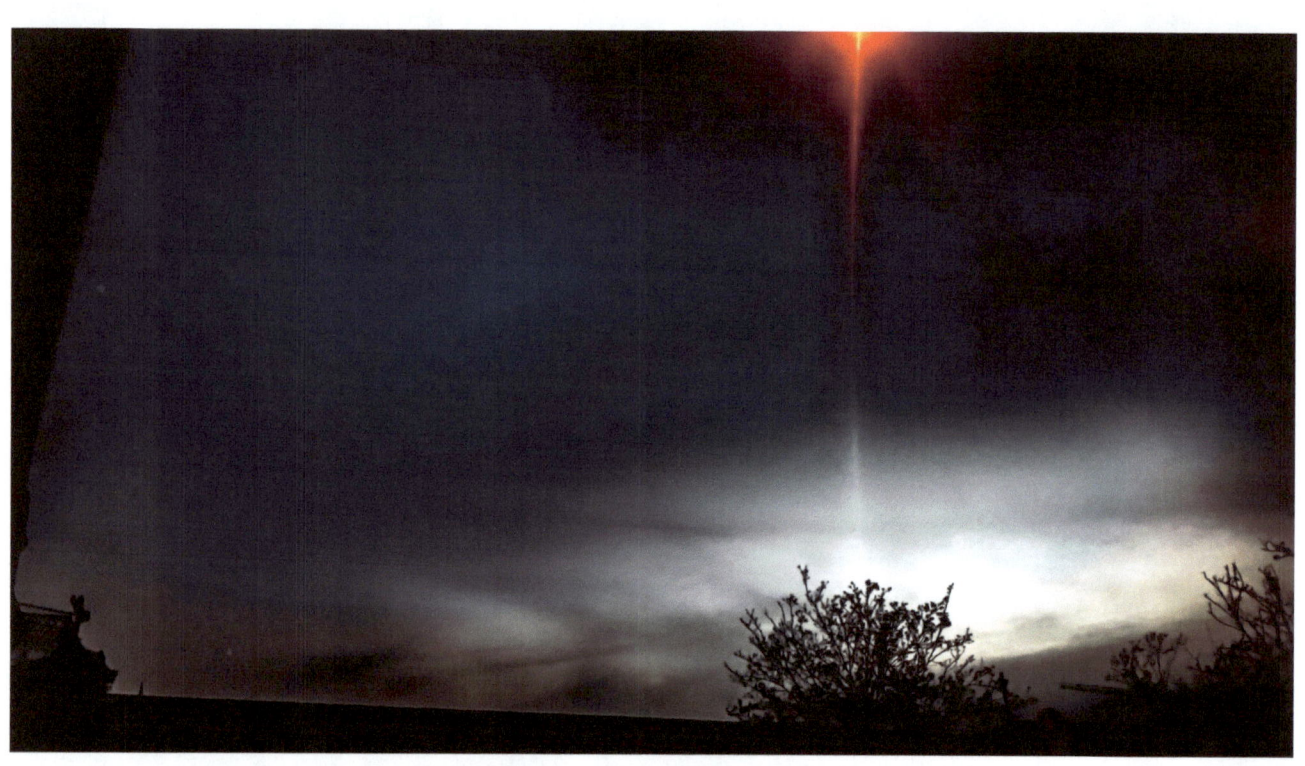

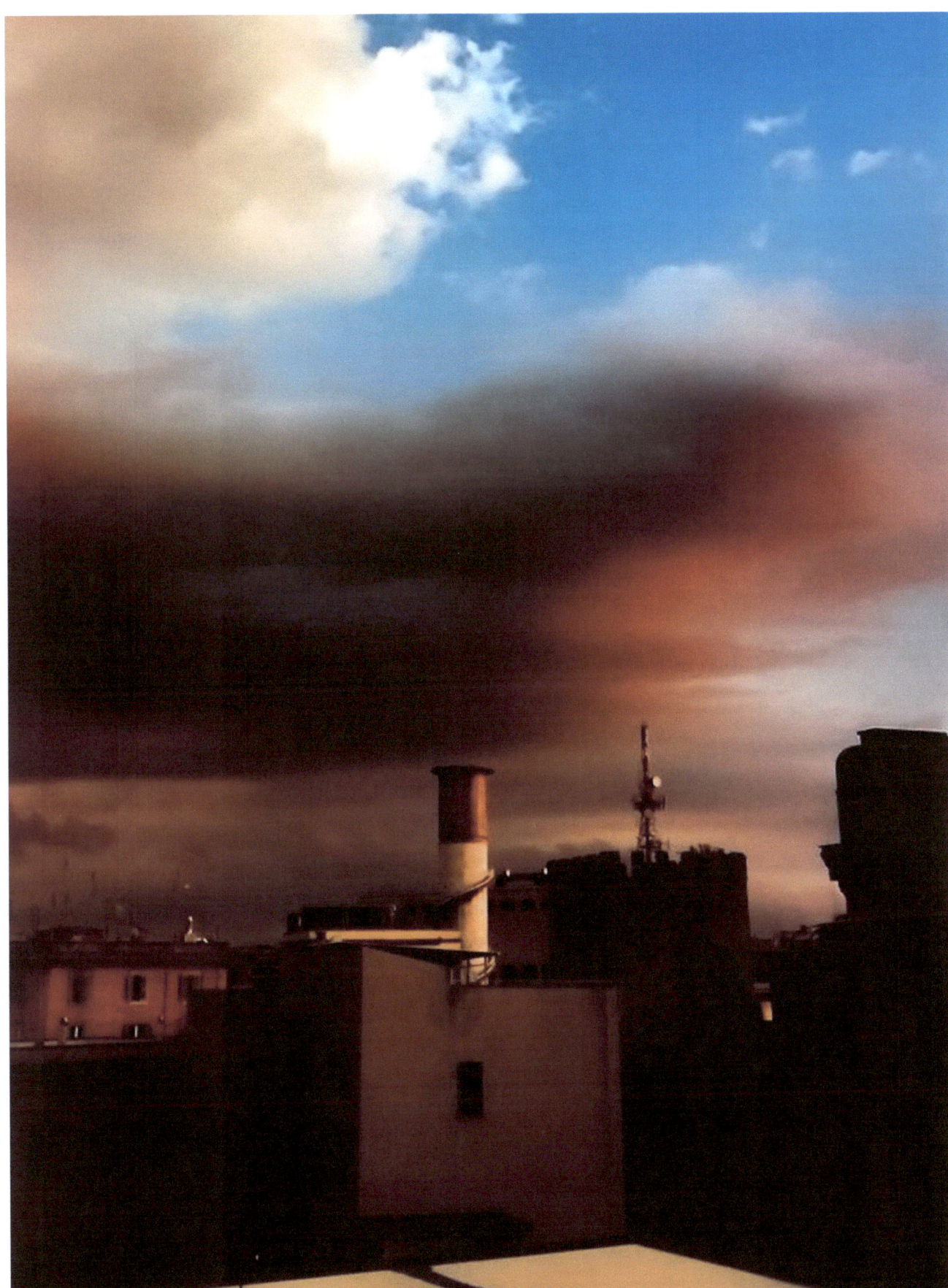

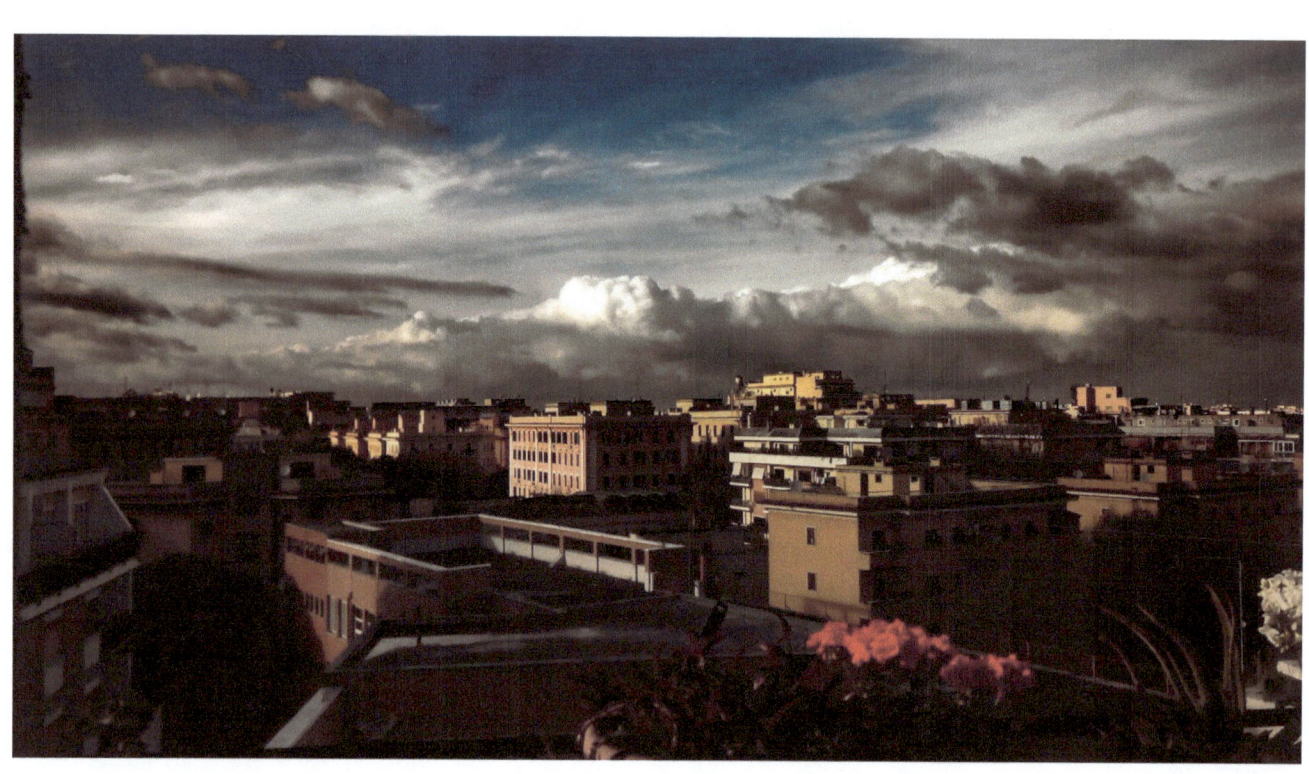

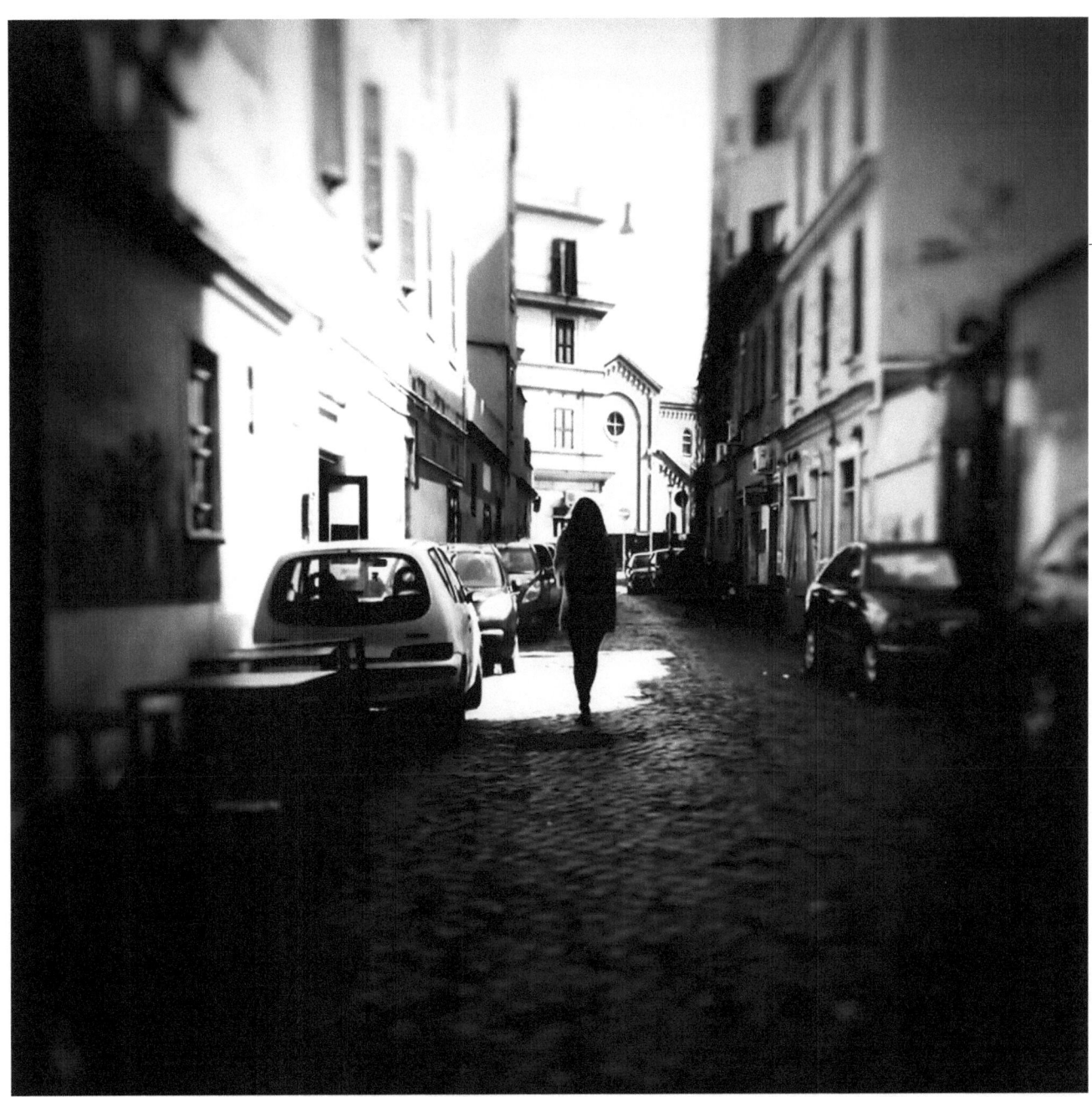

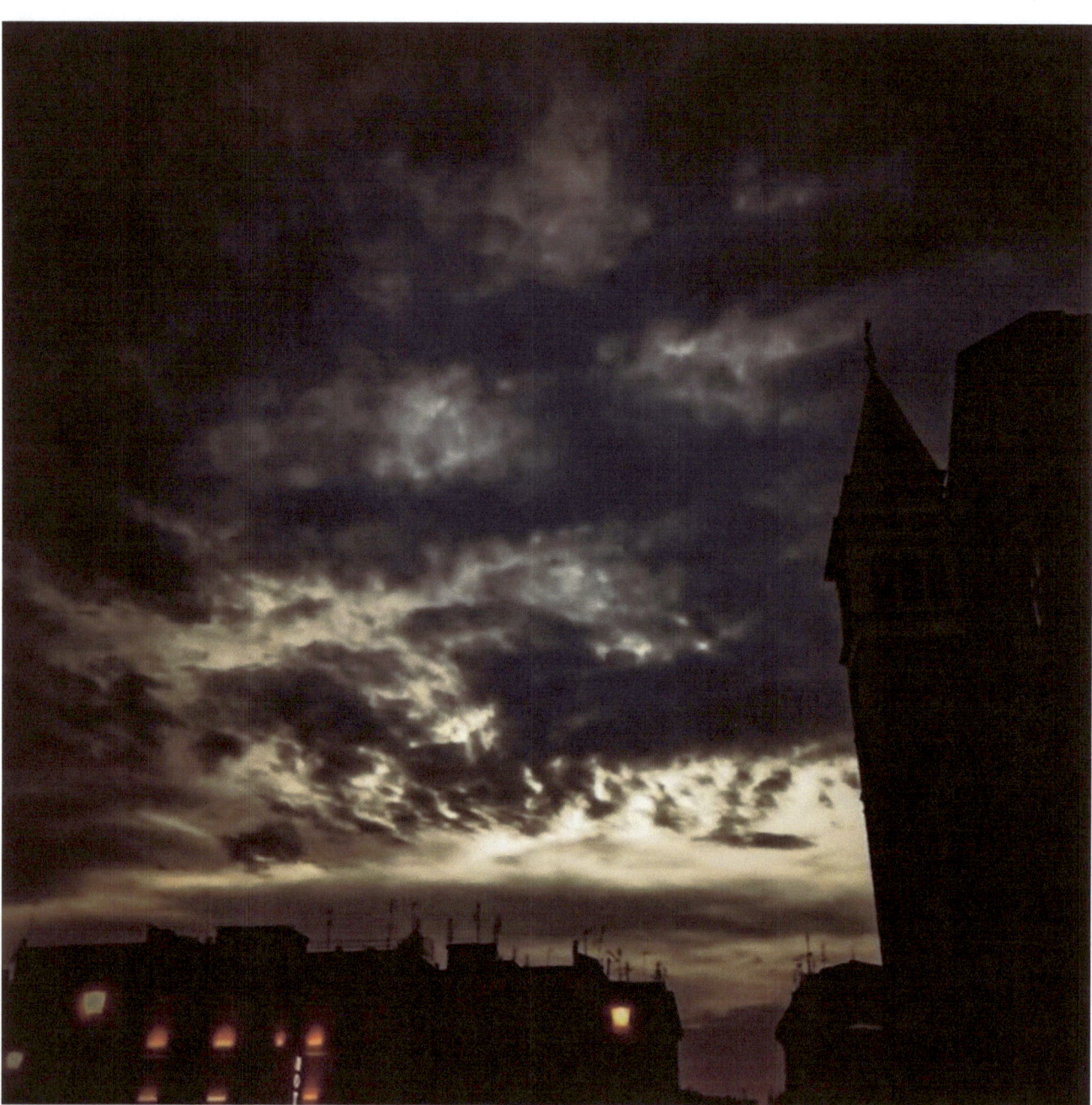

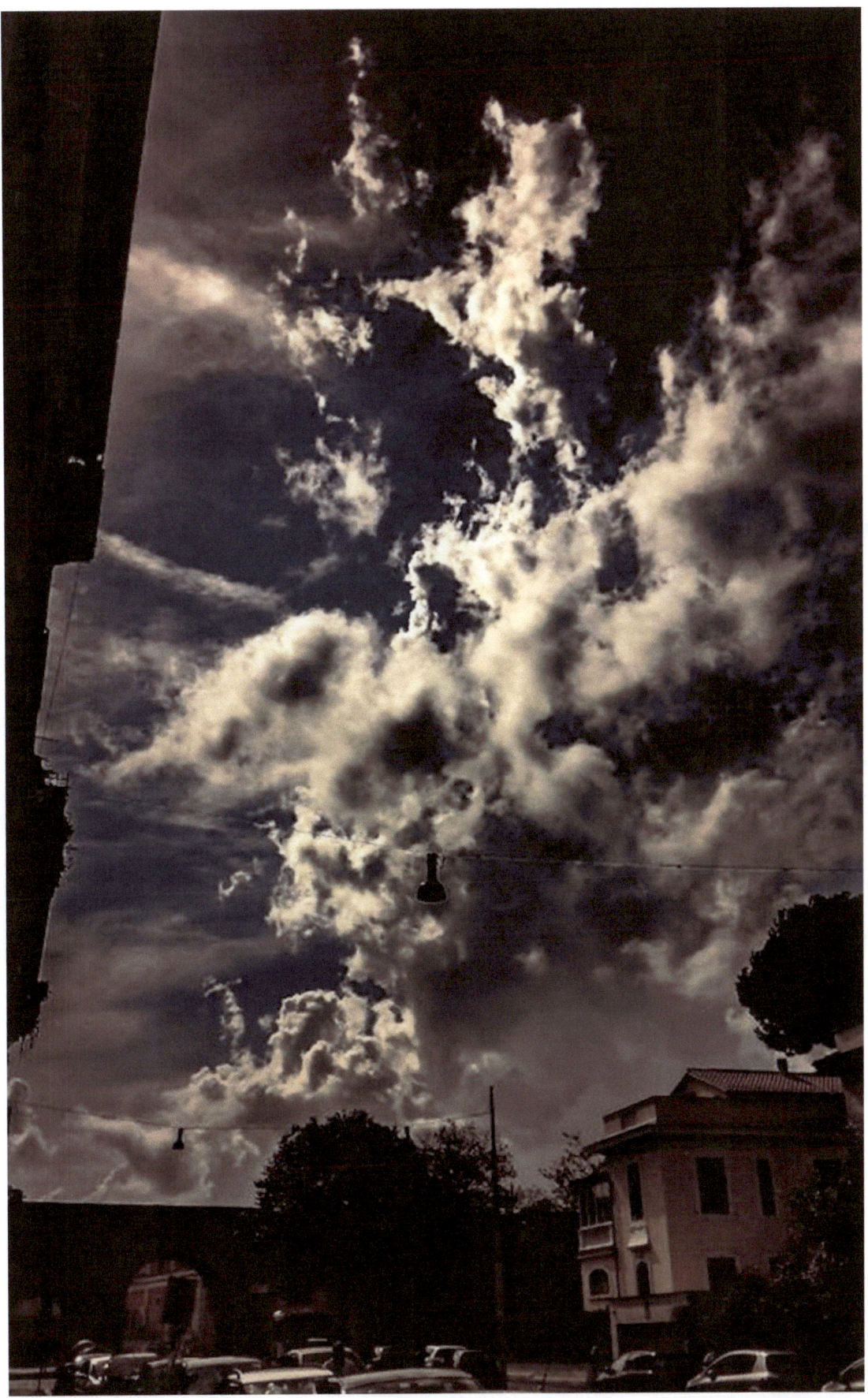

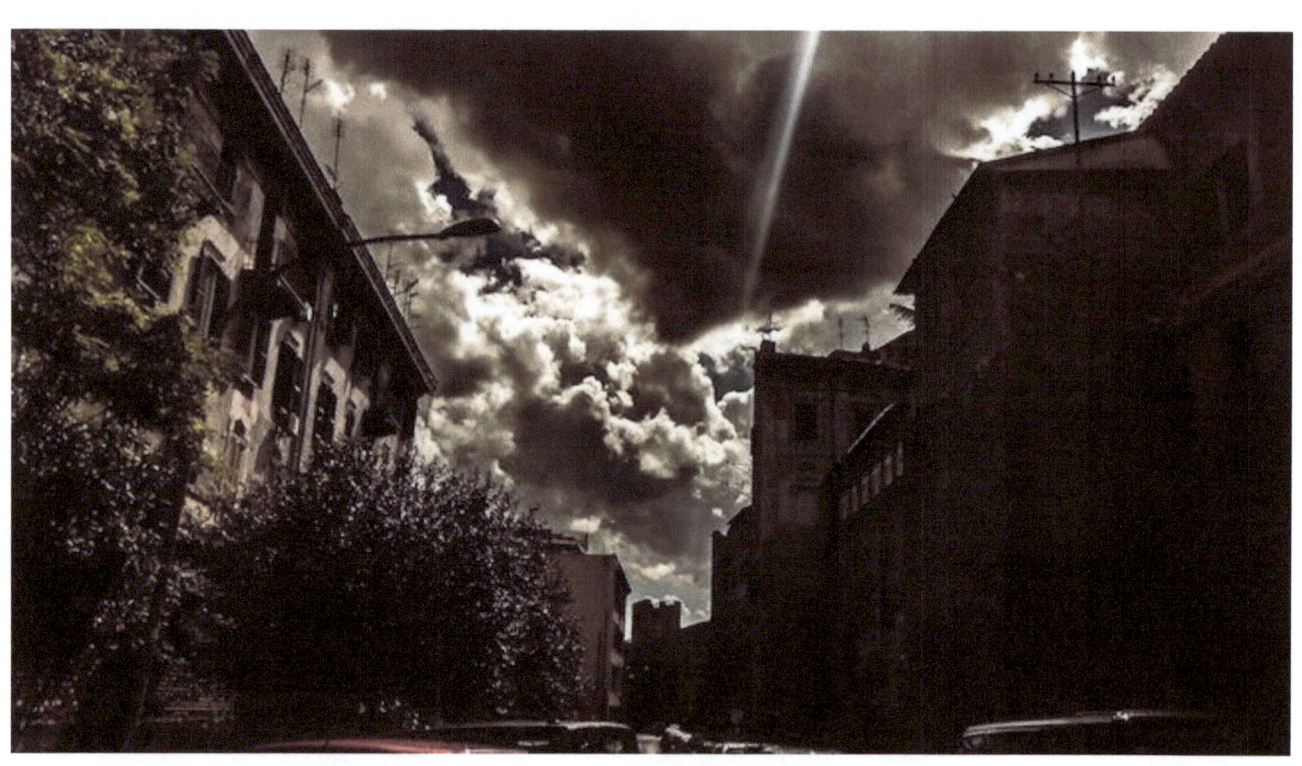

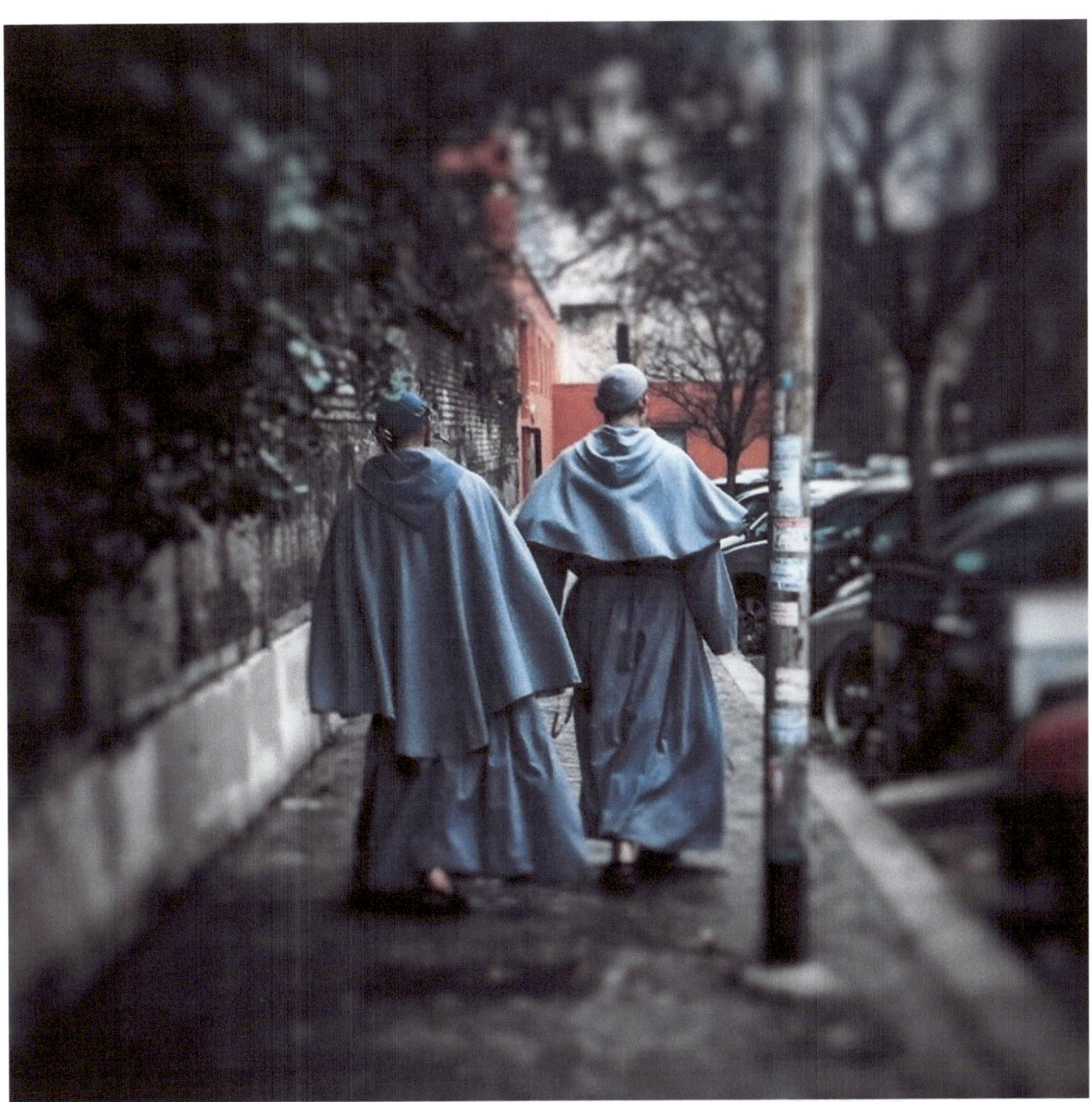

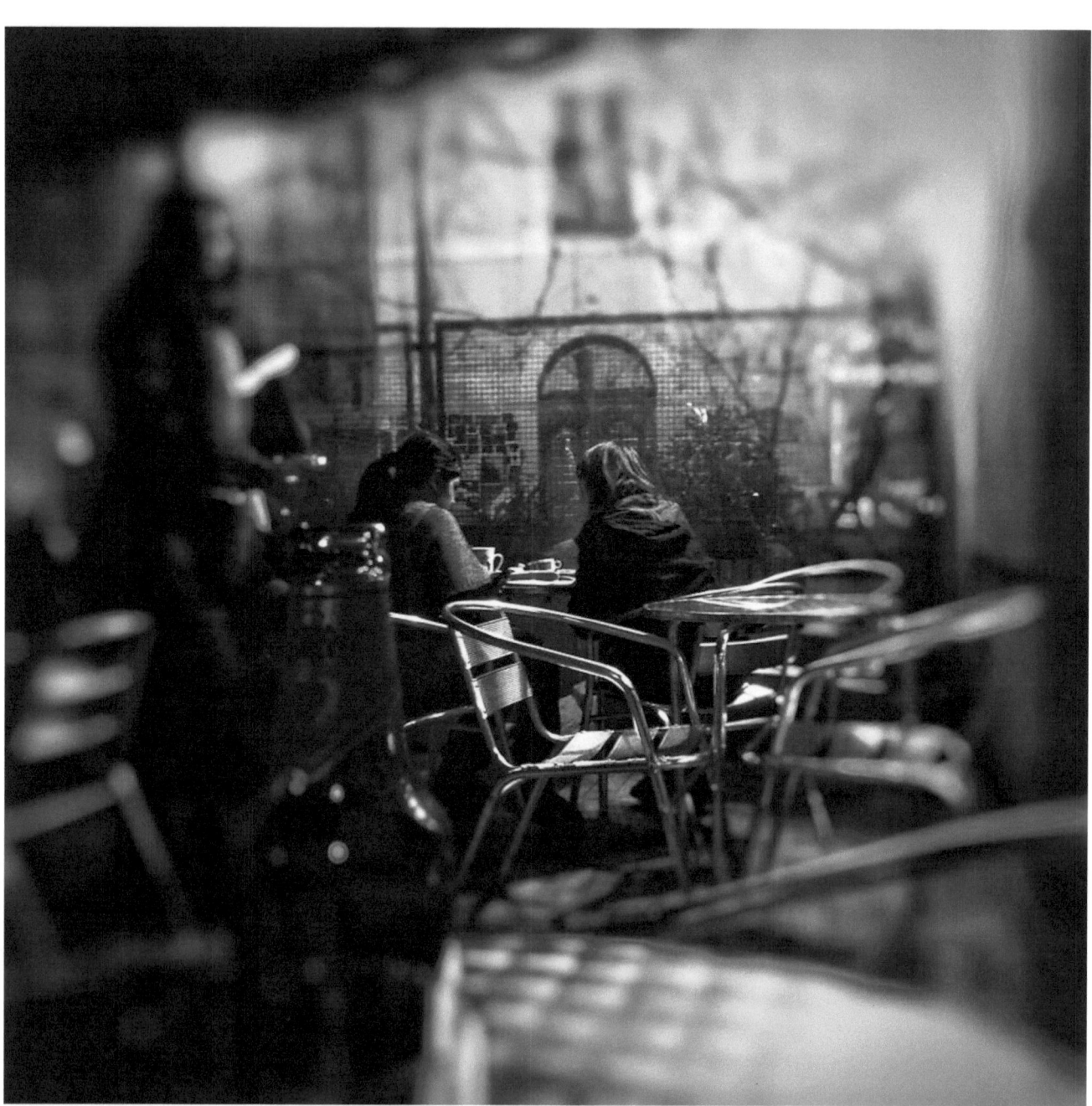

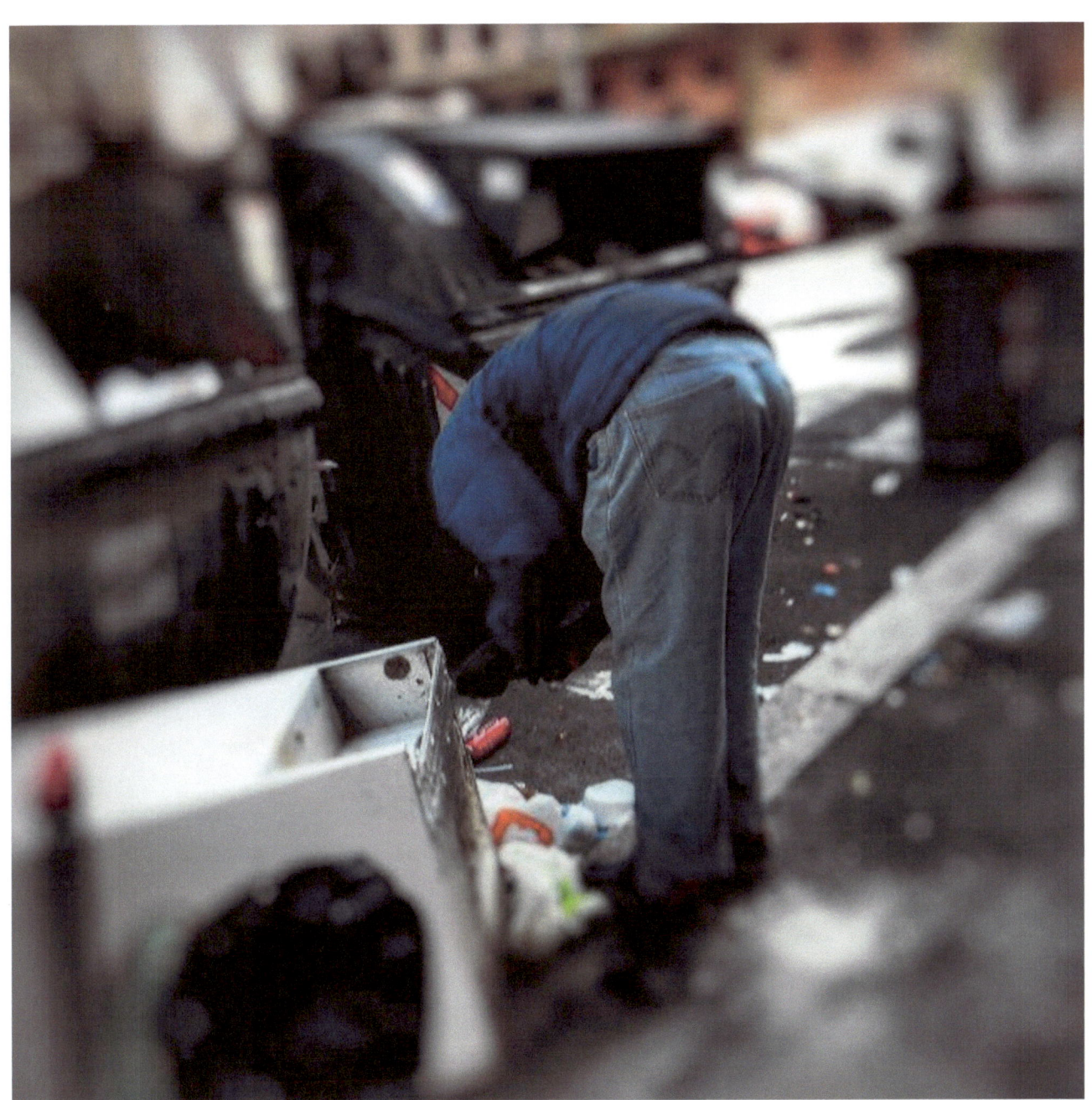

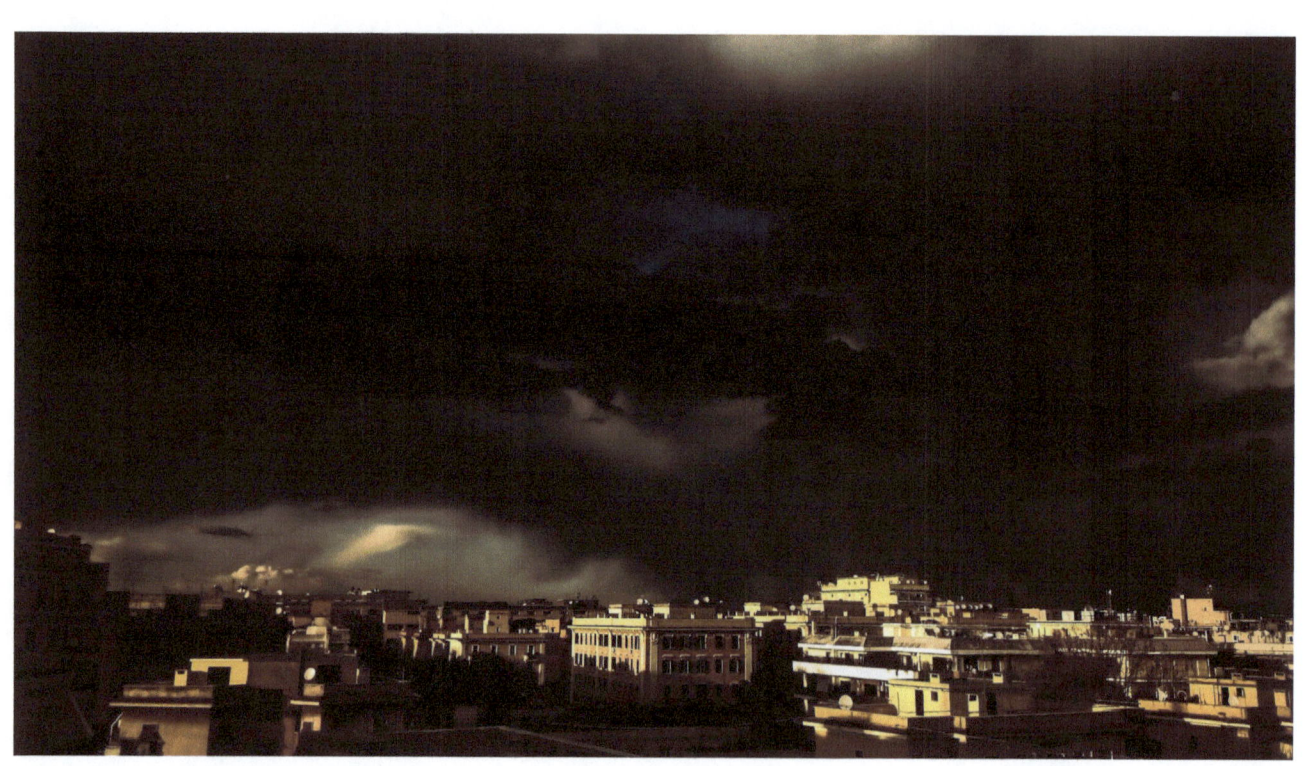

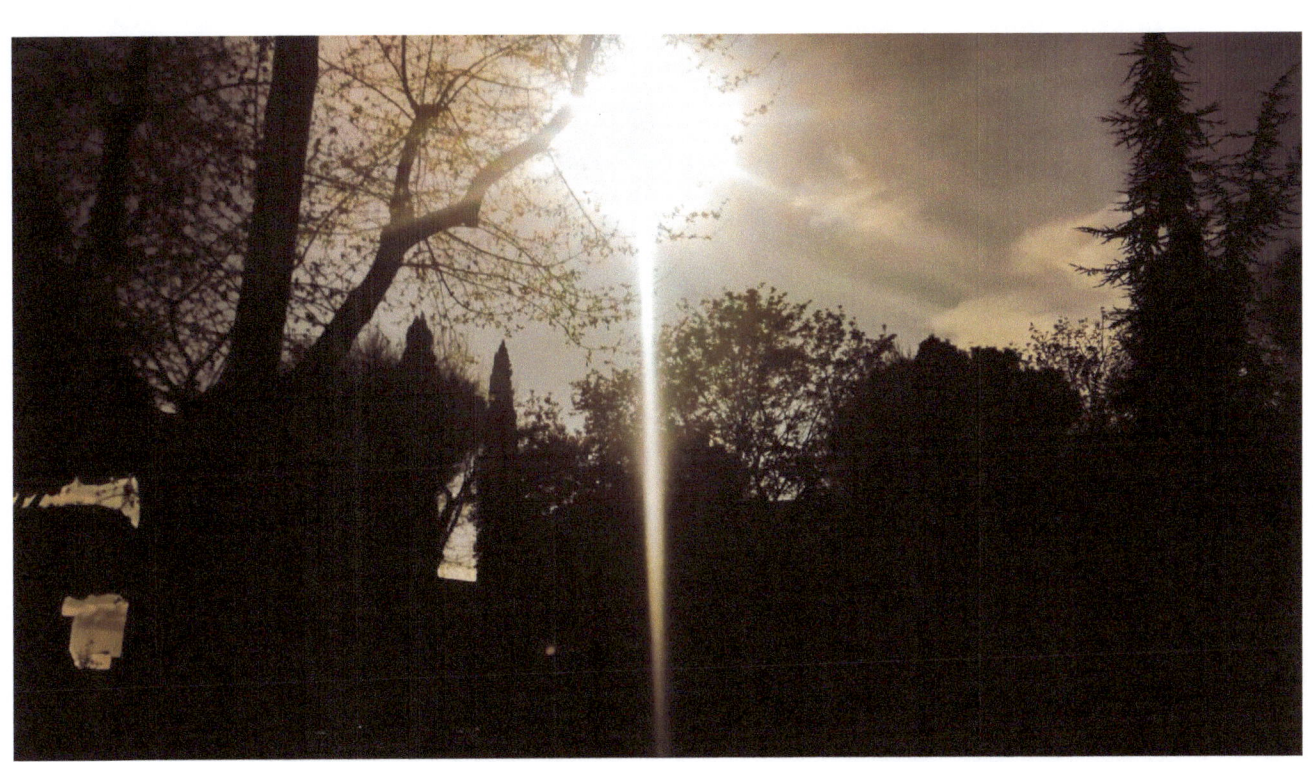

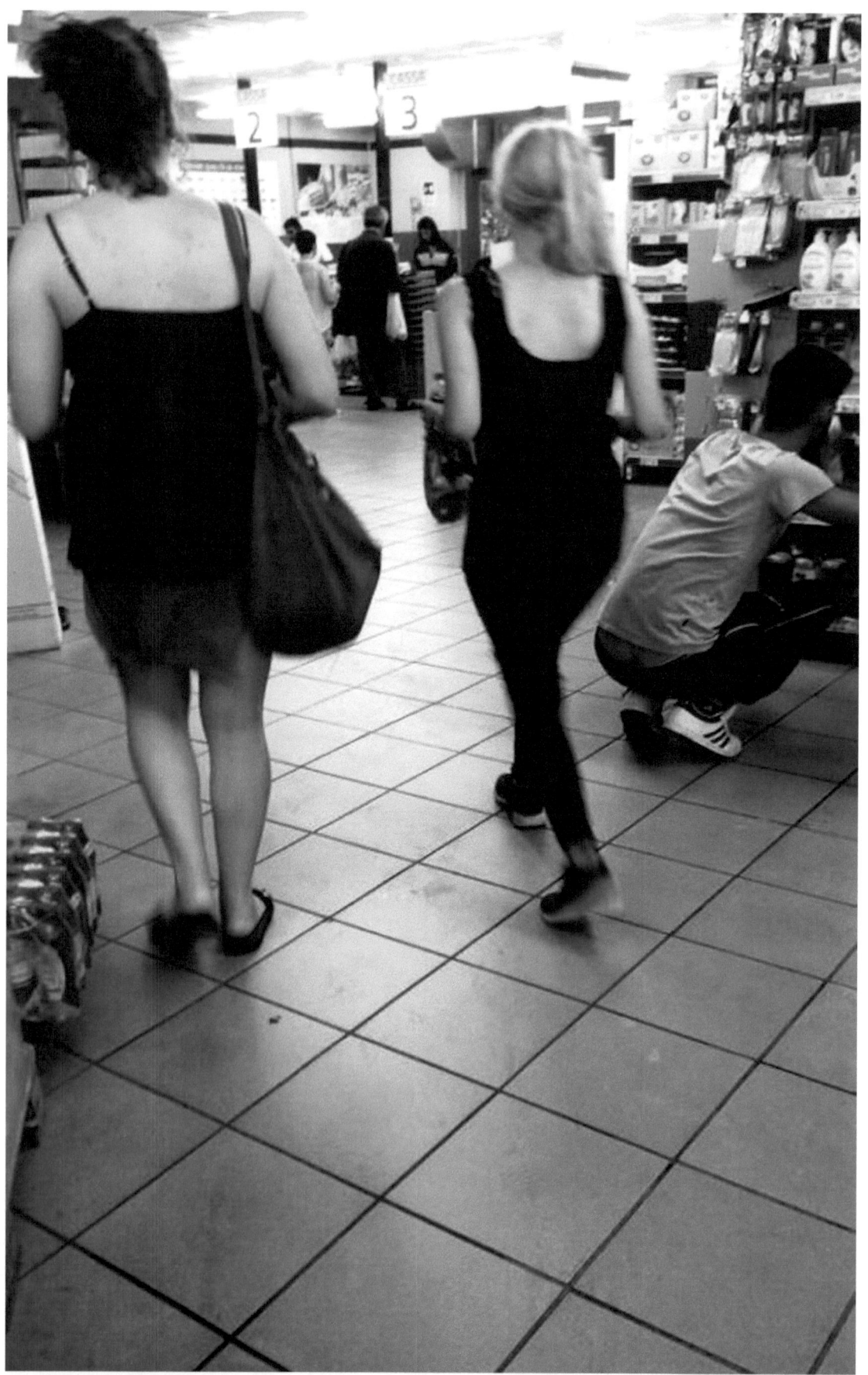

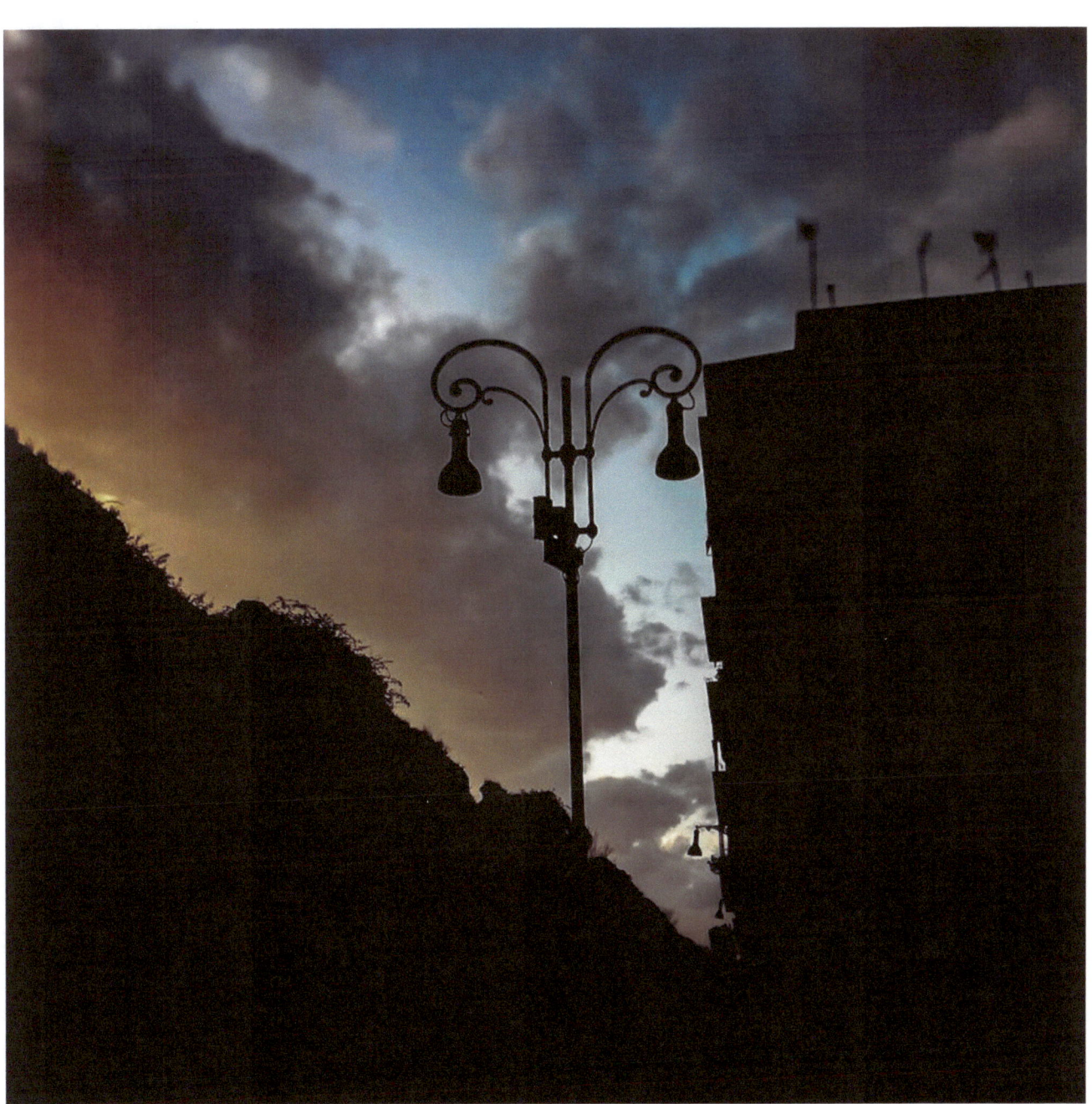

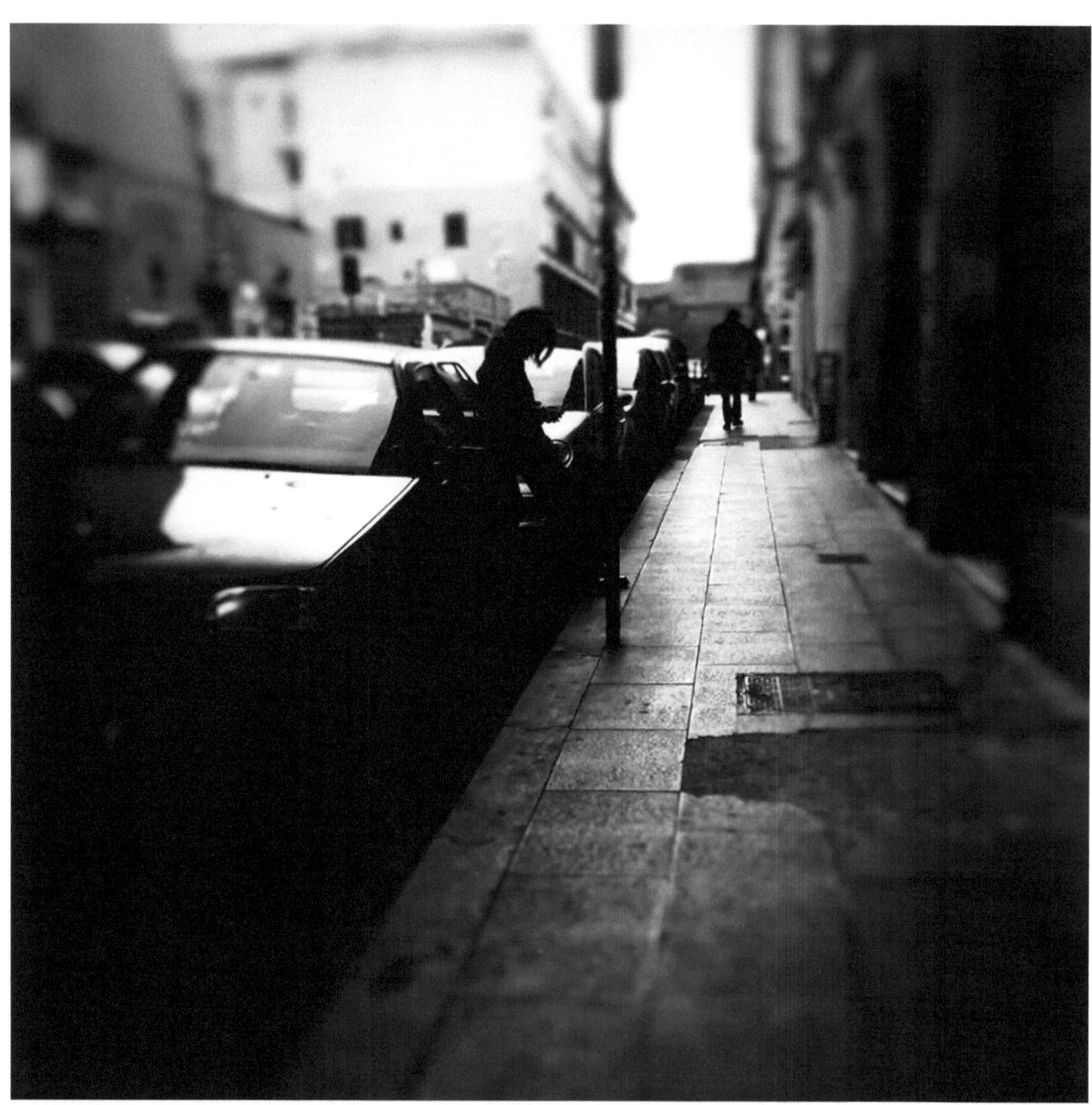

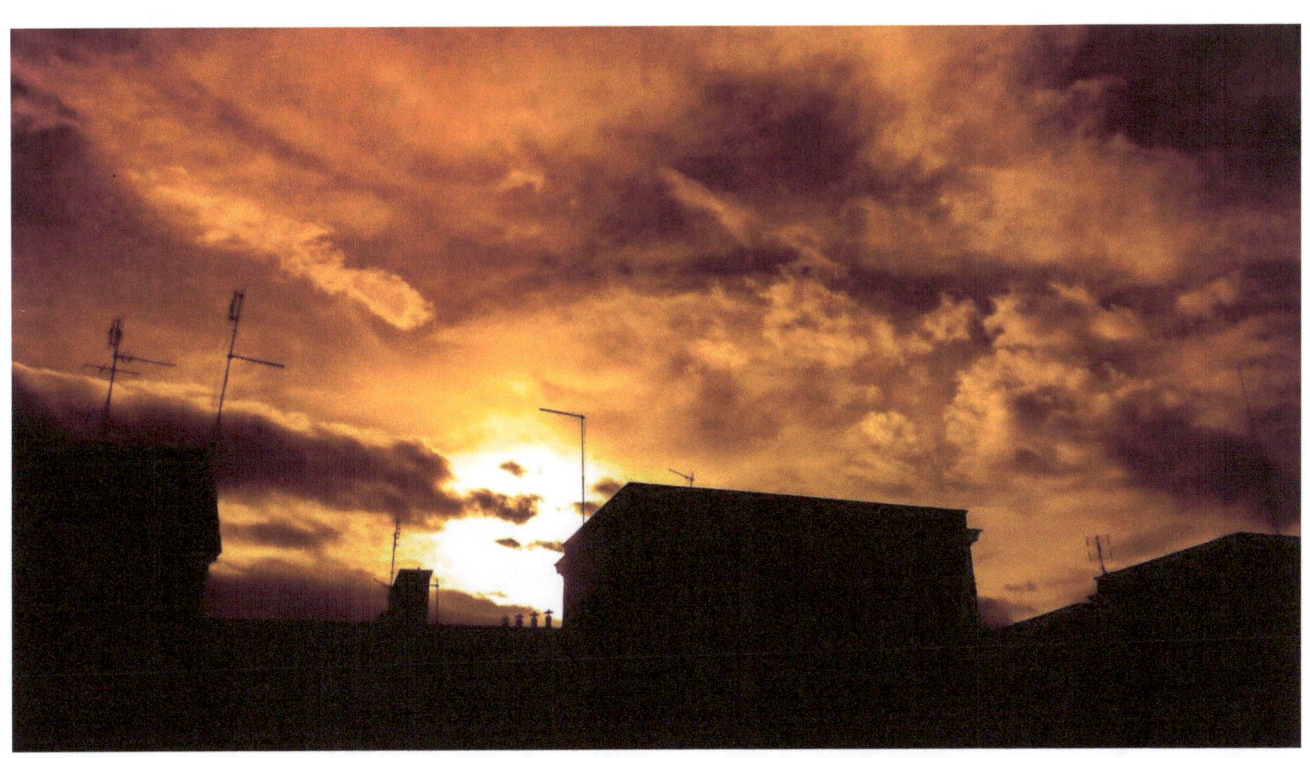

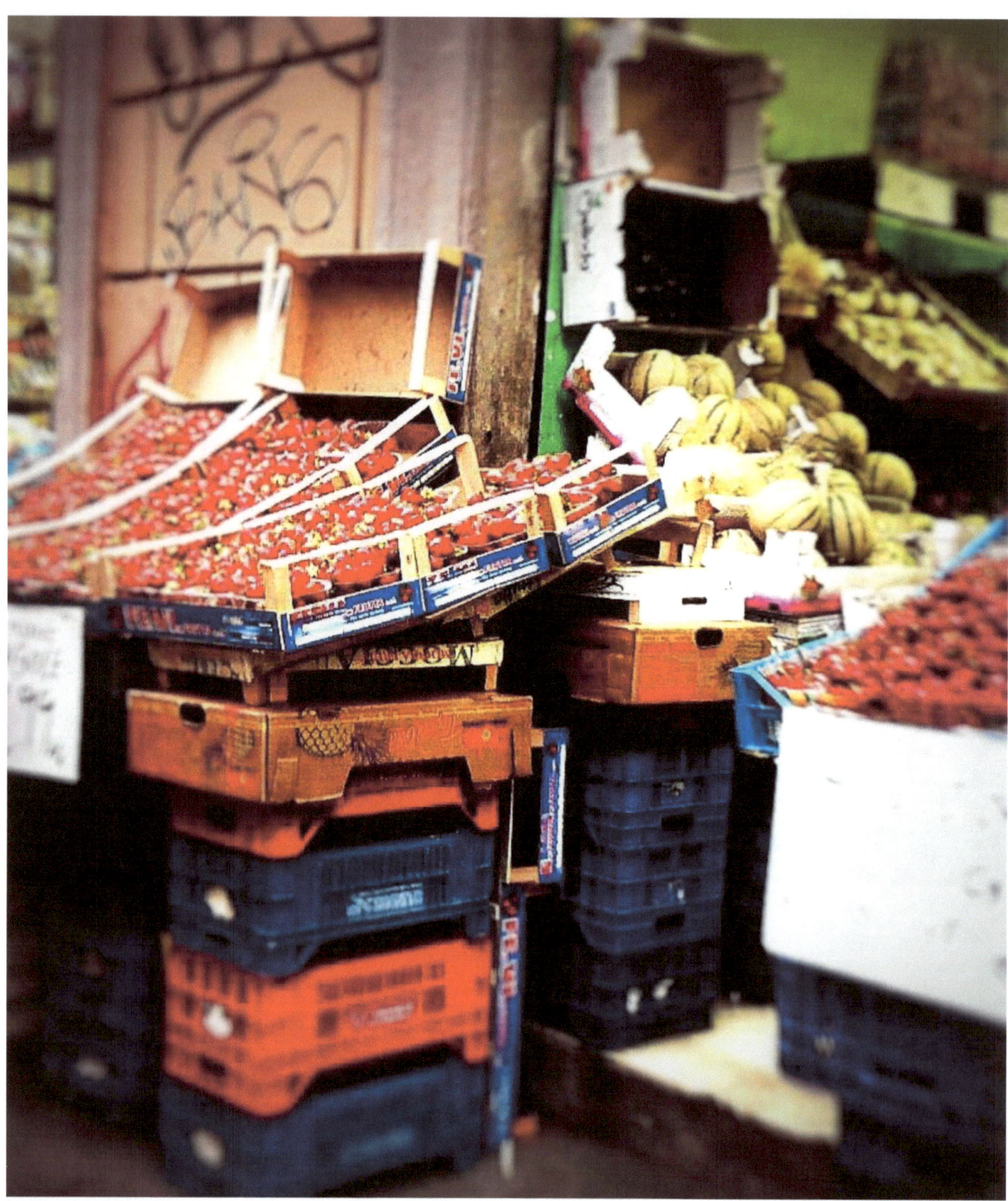

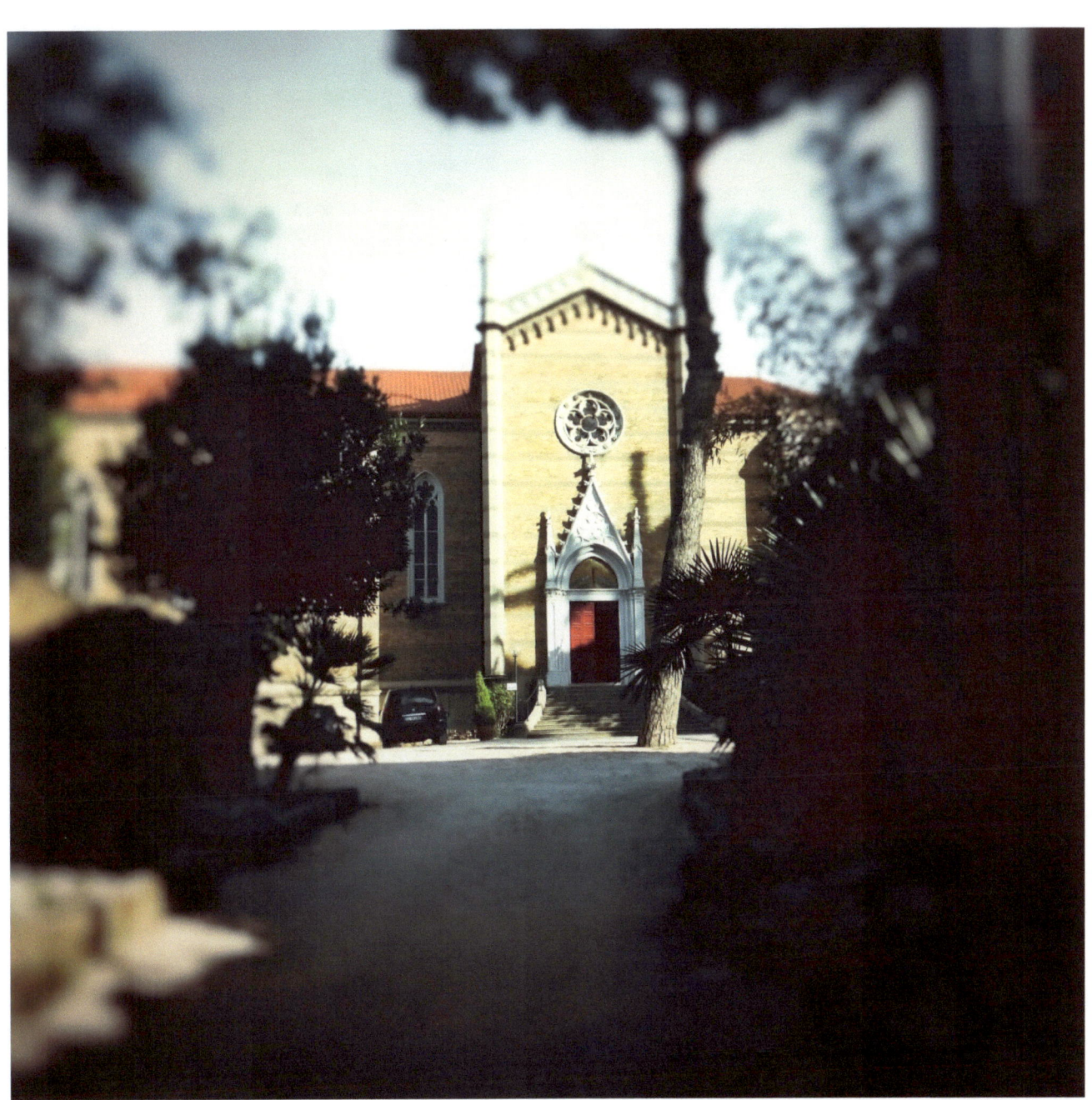

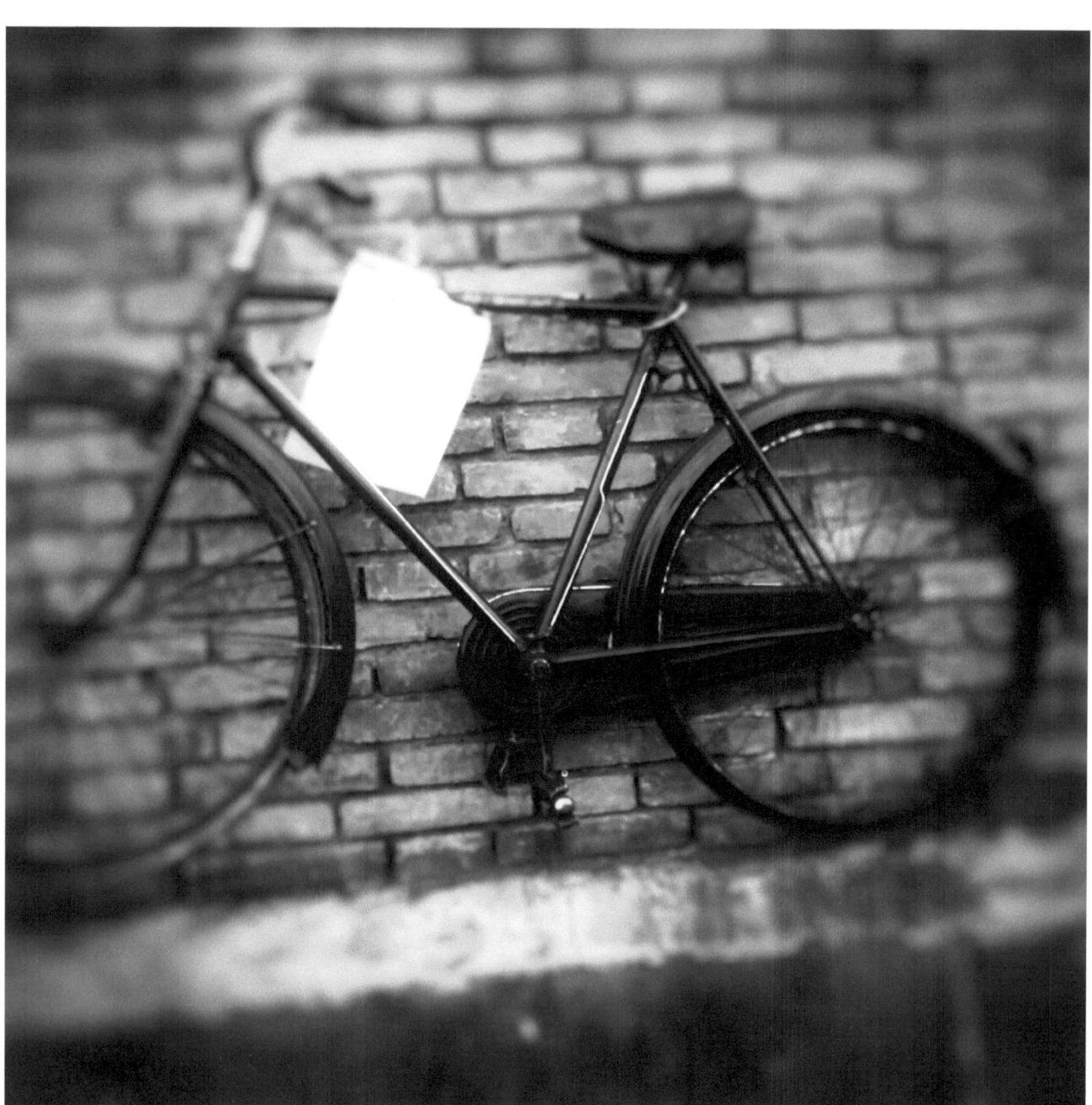

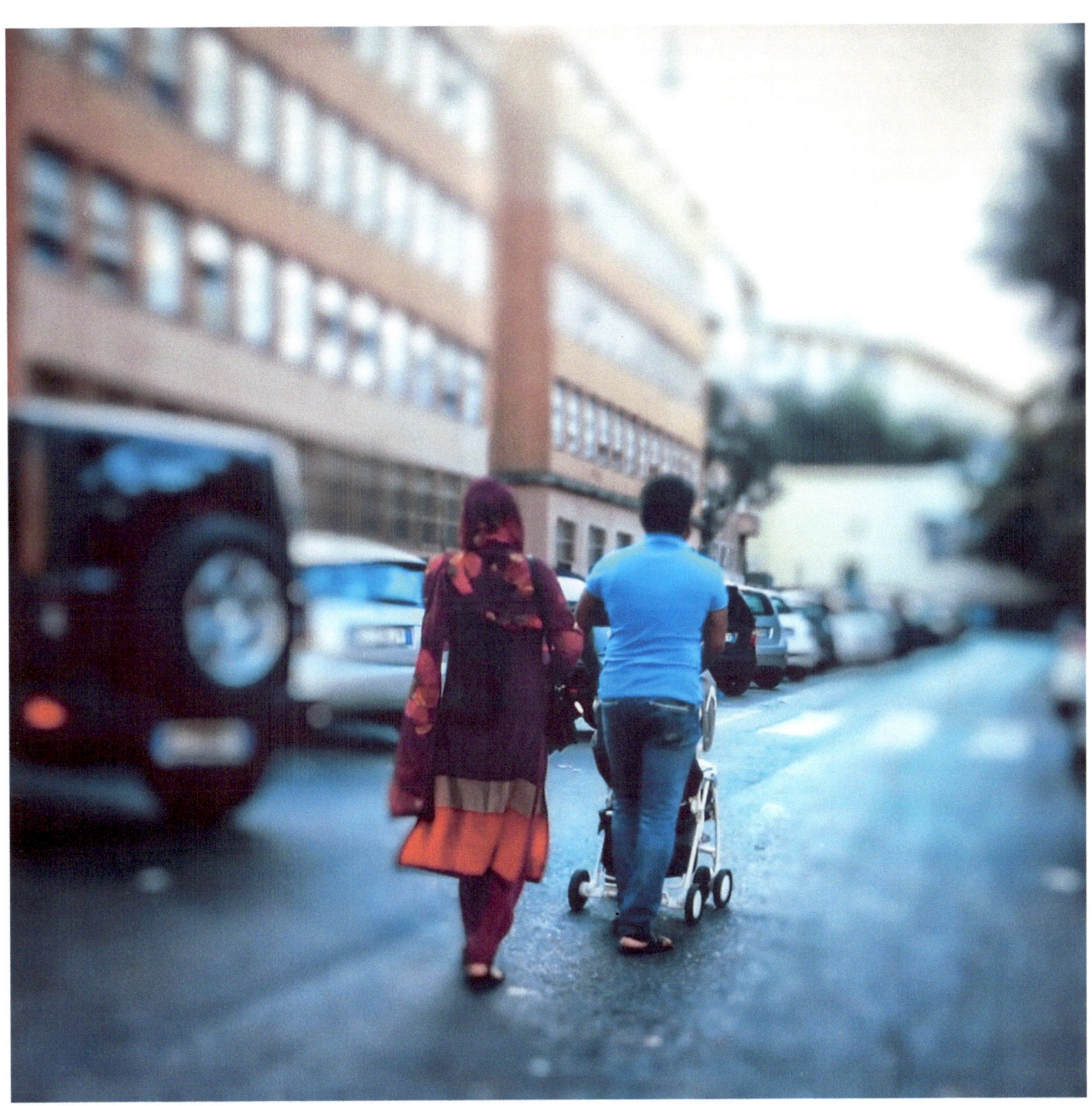

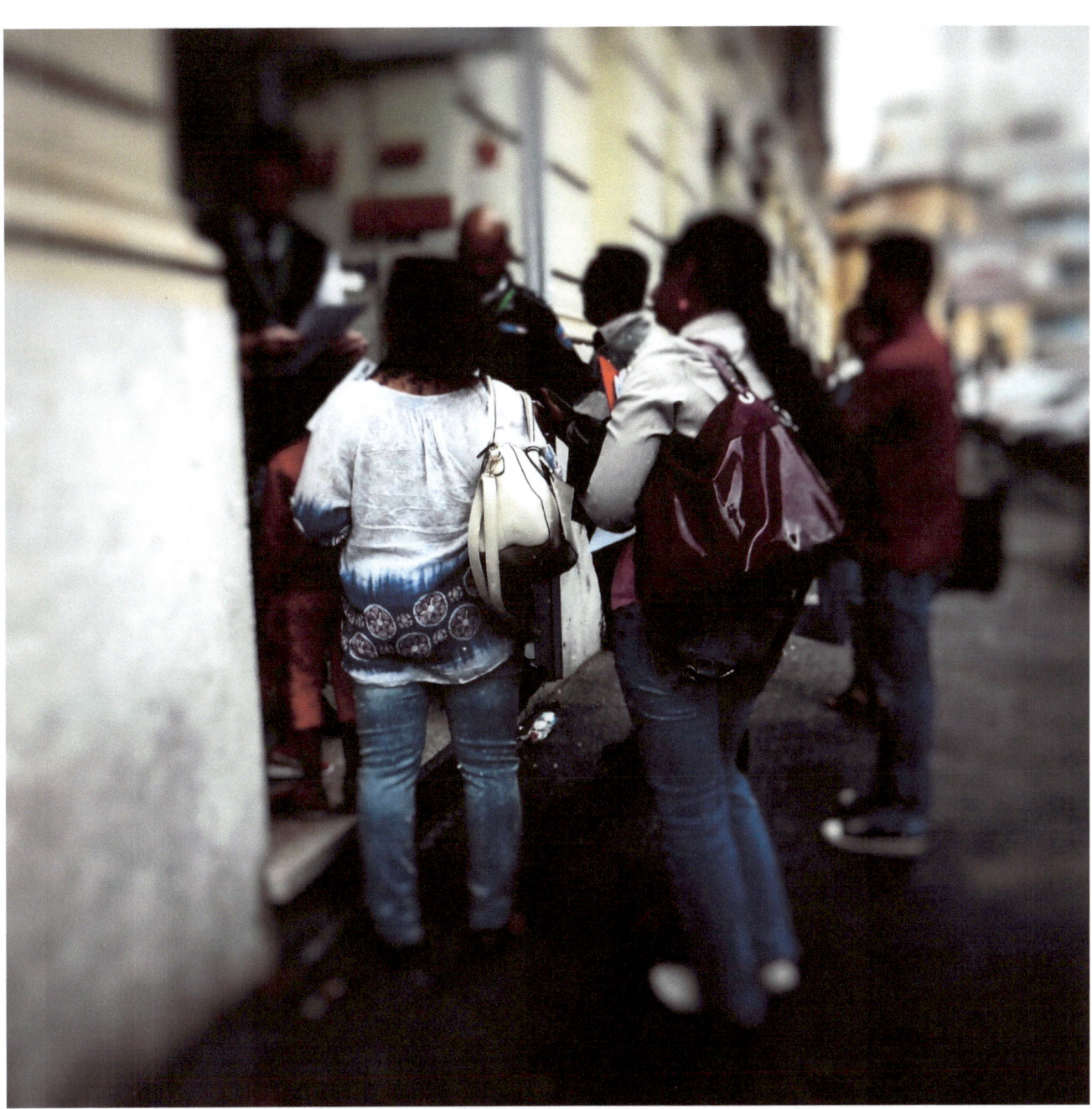

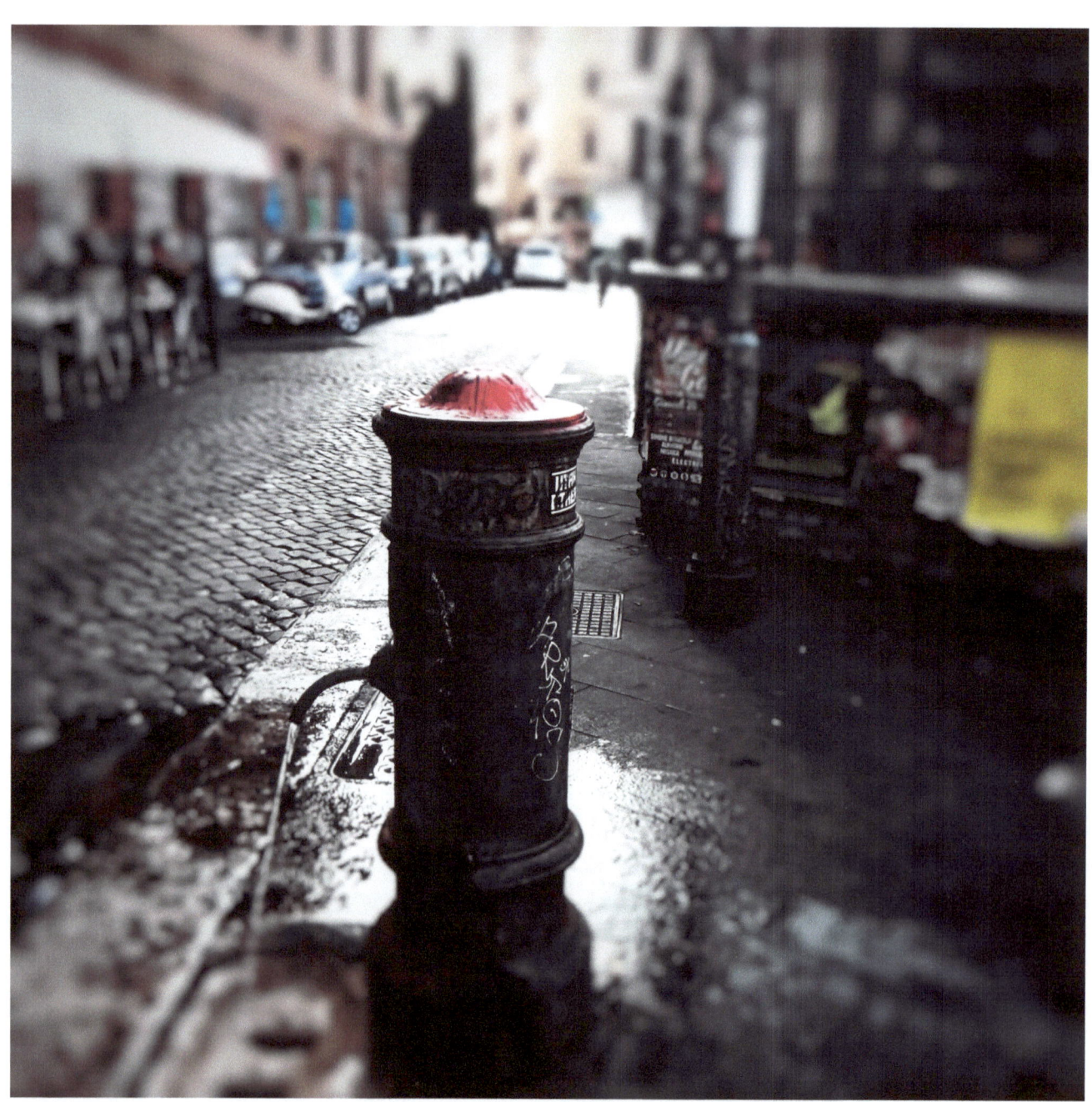

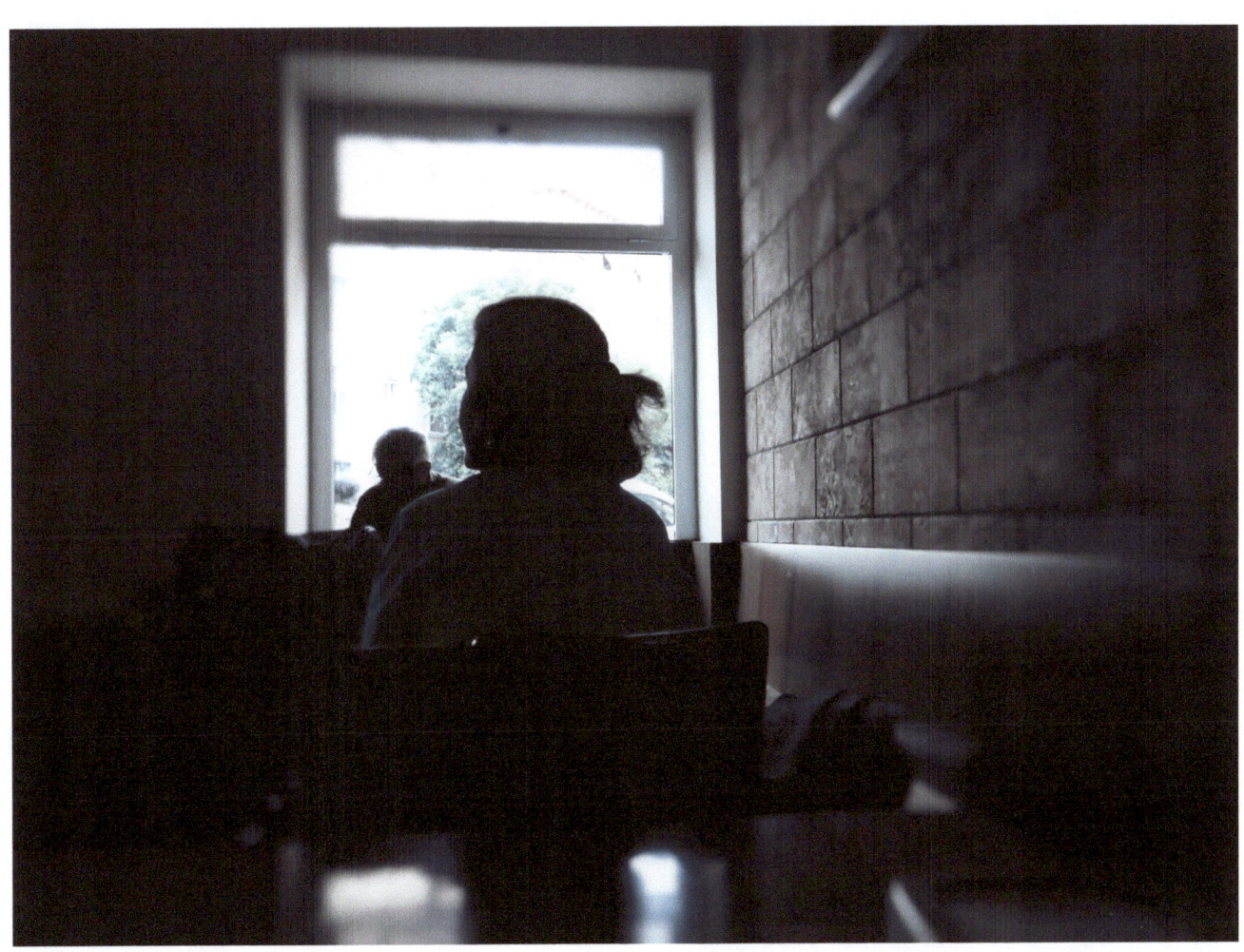

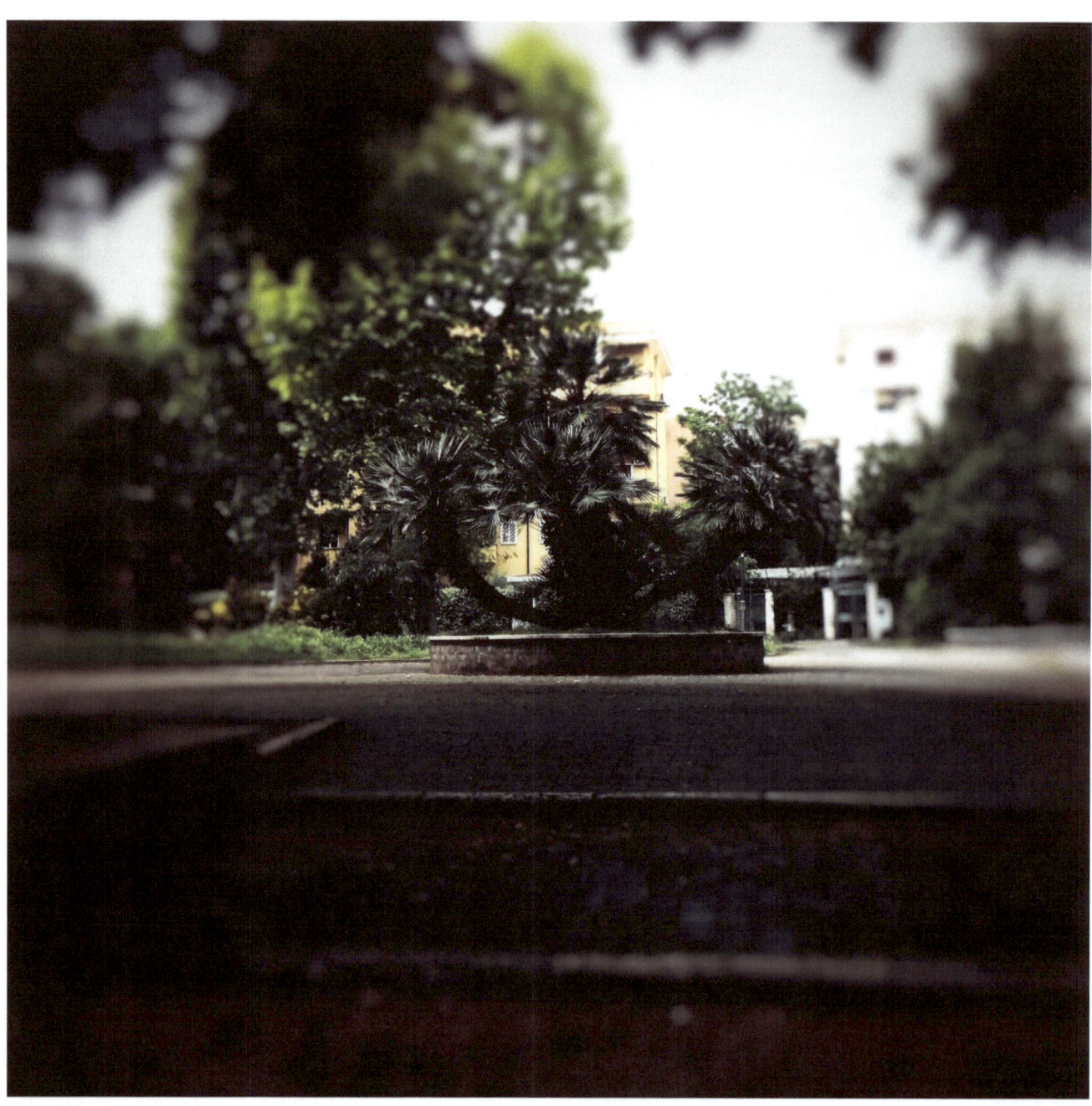

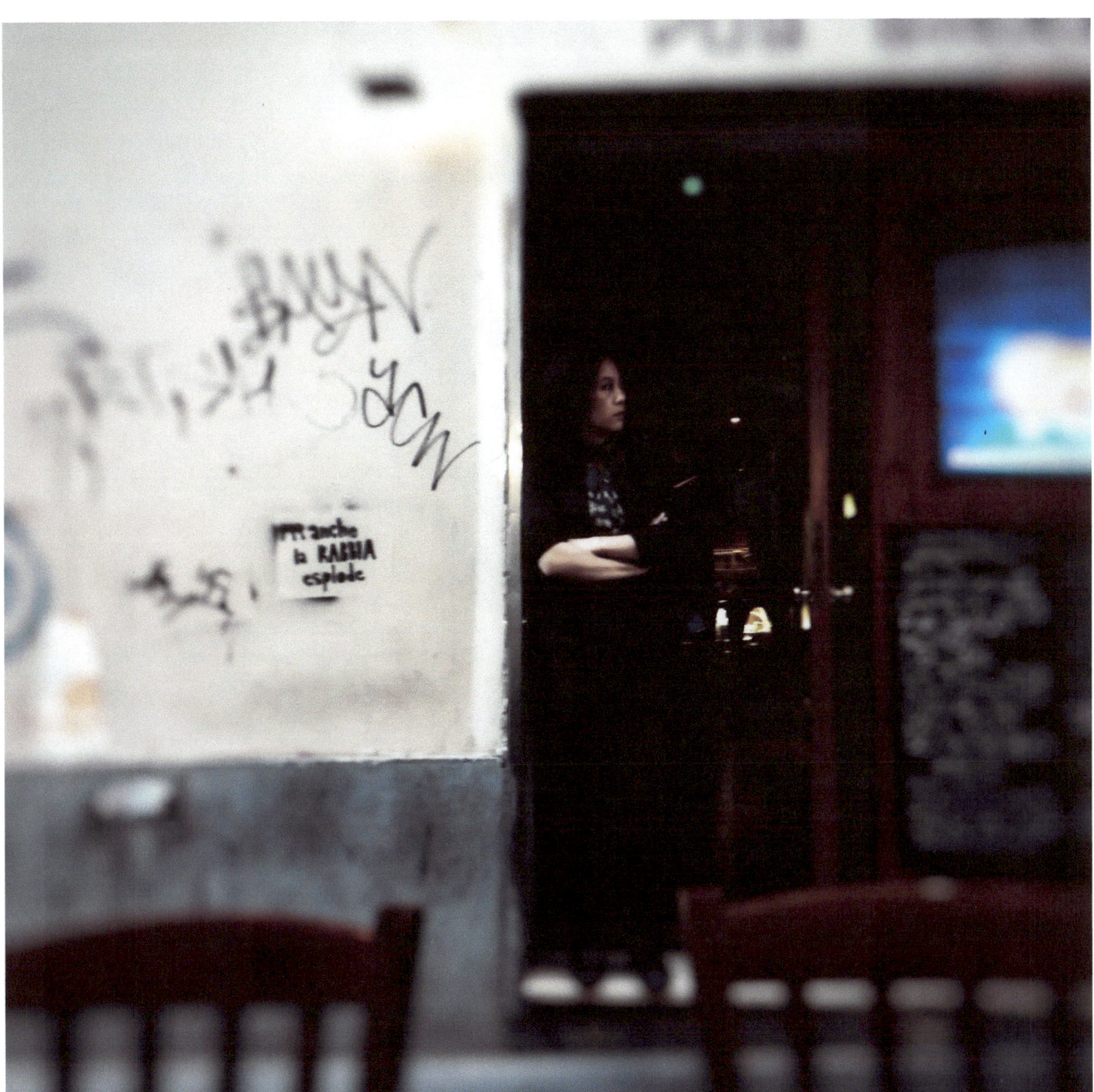

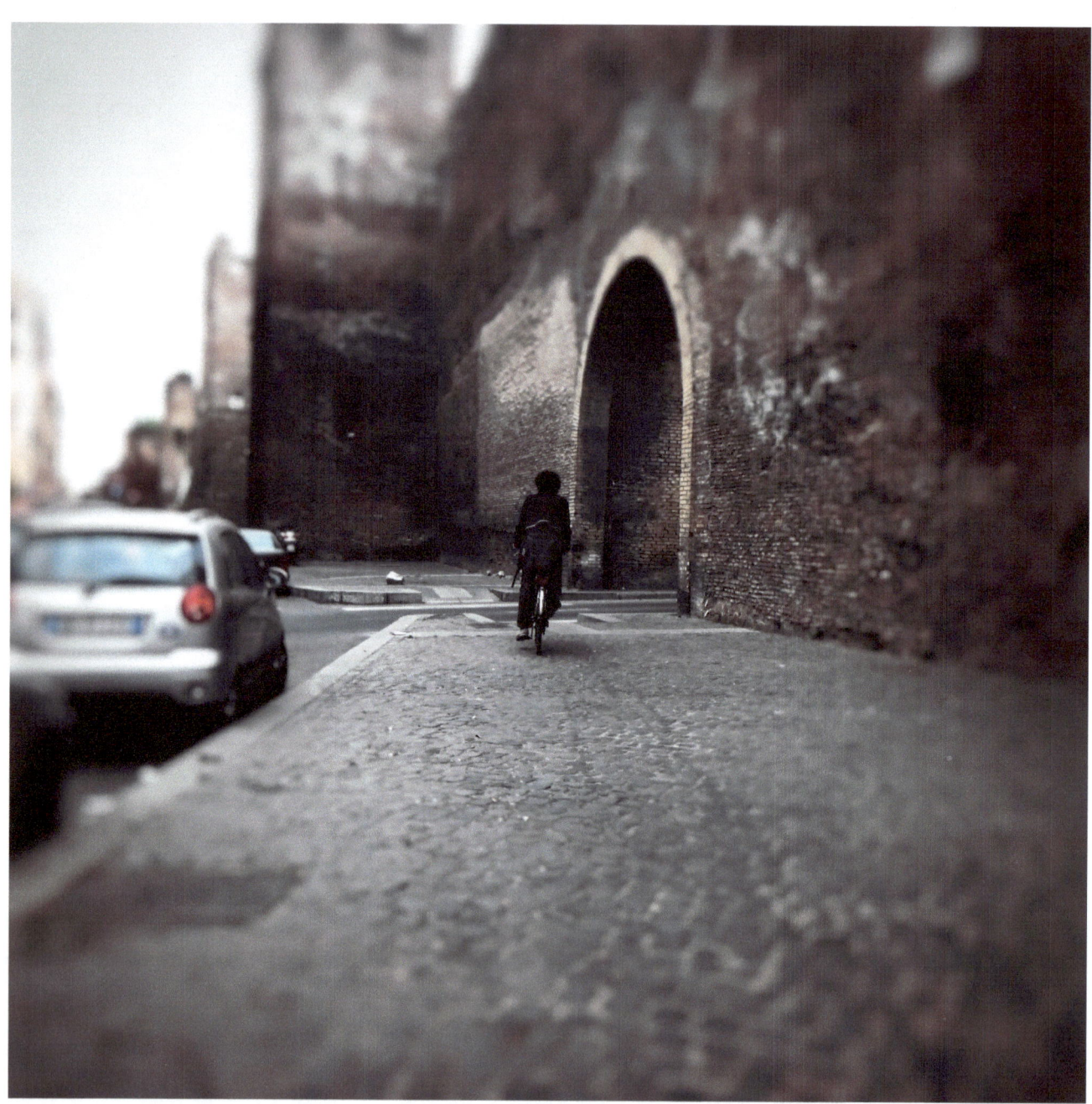

www.ingramcontent.com/pod-product-compliance
Lightning Source LLC
Chambersburg PA
CBHW051024180526
45172CB00002B/462